INVENTAIRE
V16668

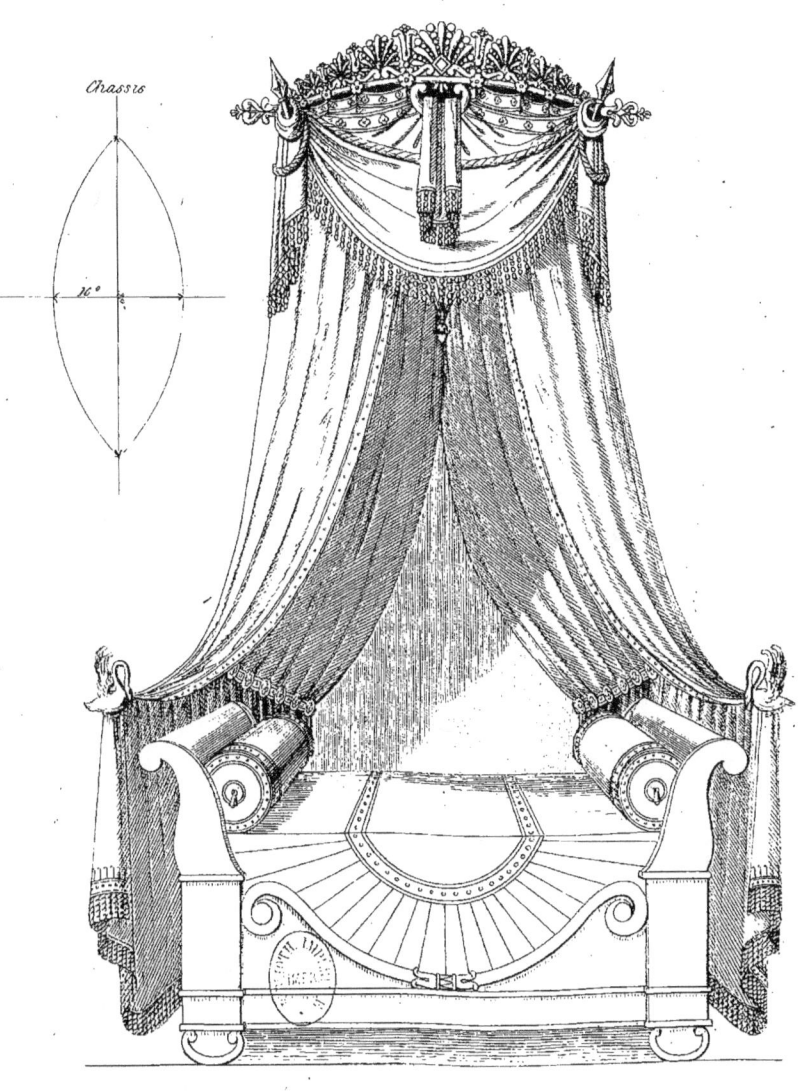

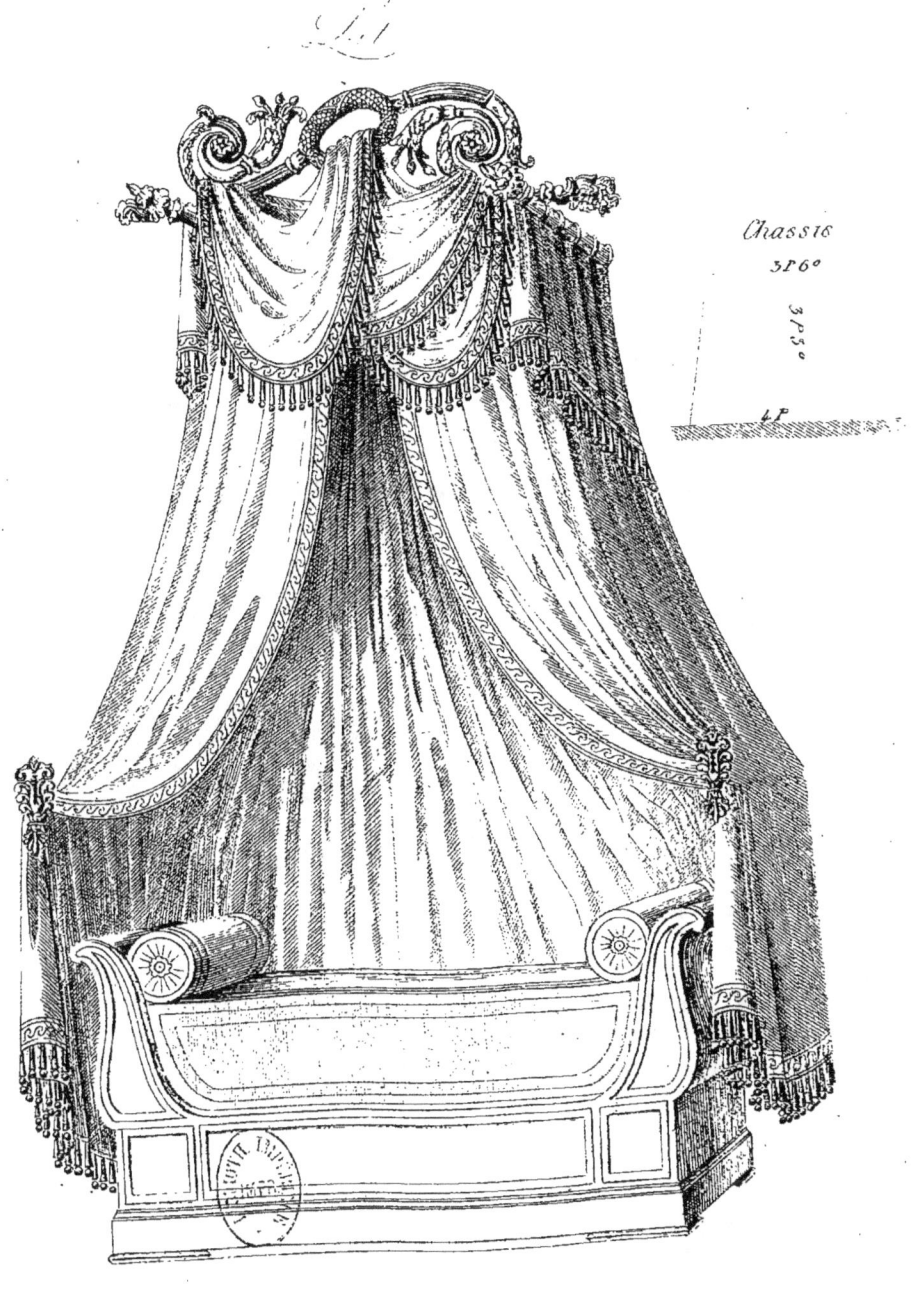

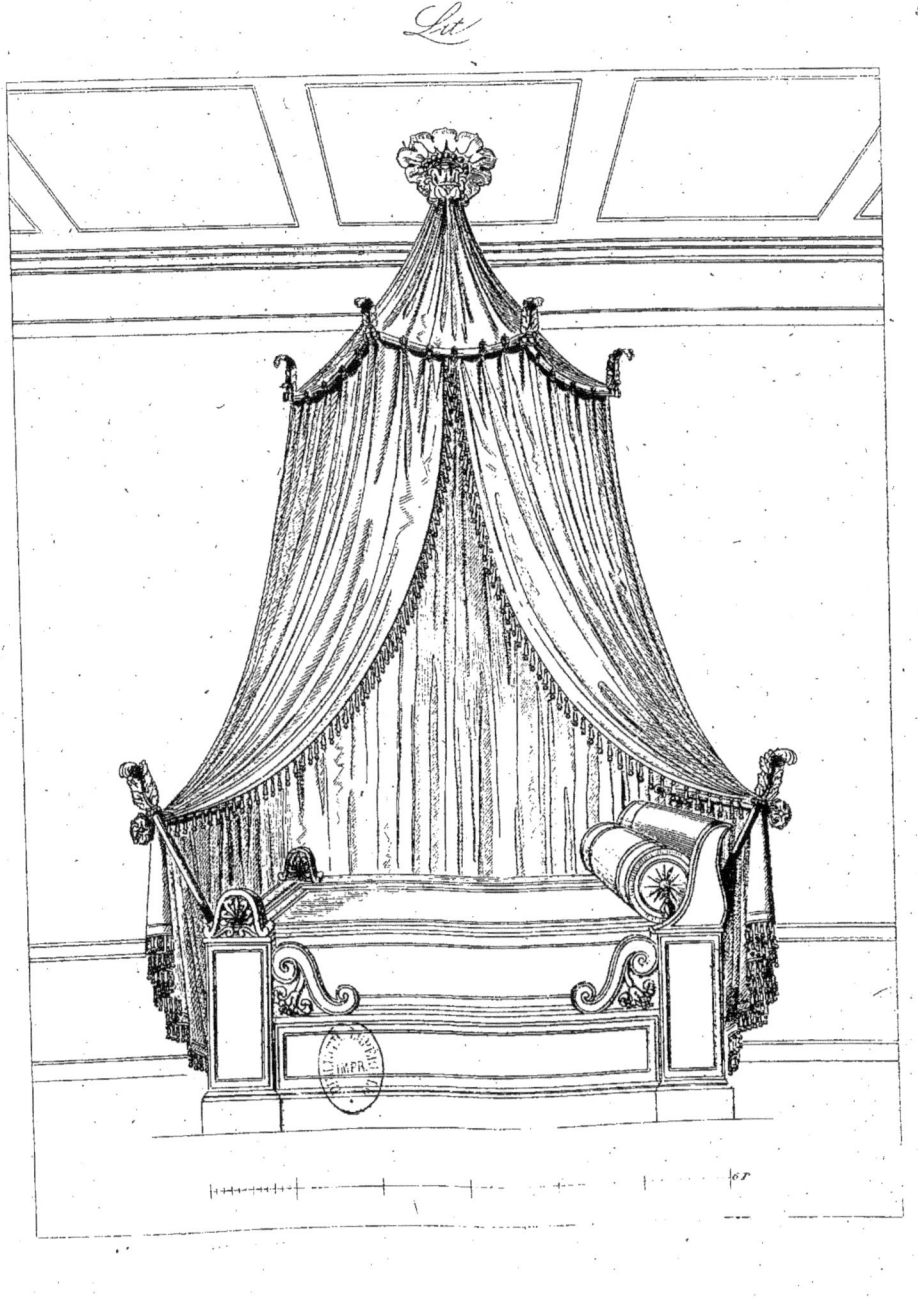

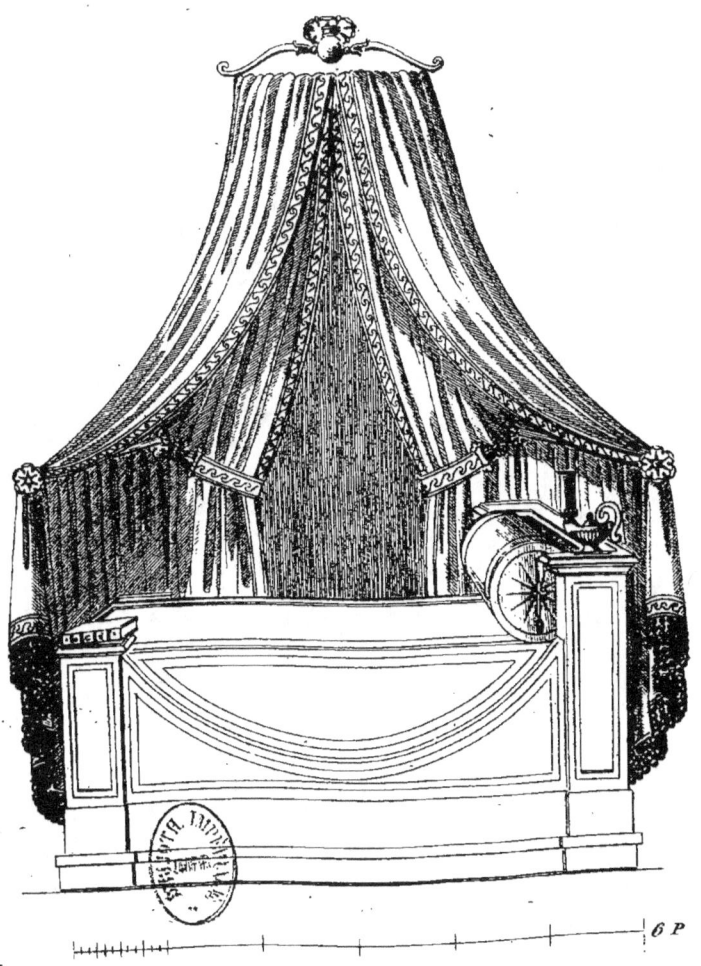

Lit dans un entresol de 8 p. 6 p.

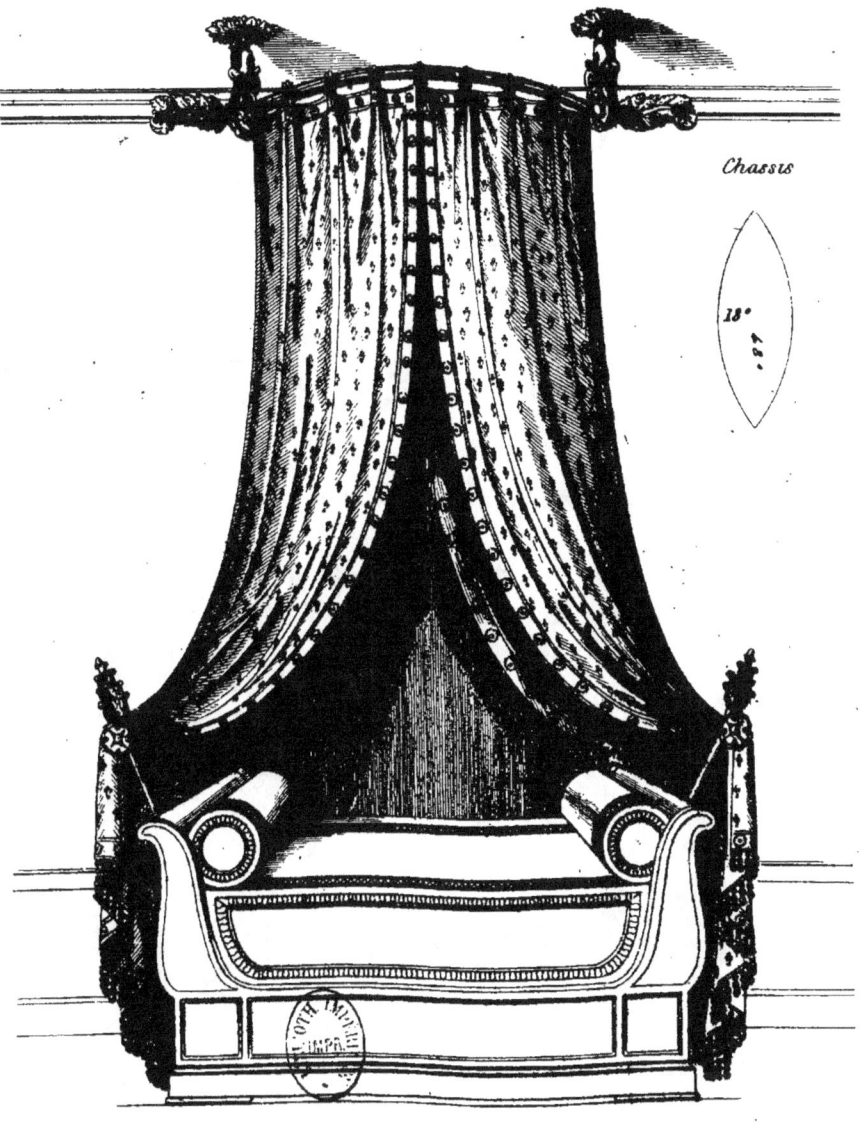

Lit à batons courbes

Chassis

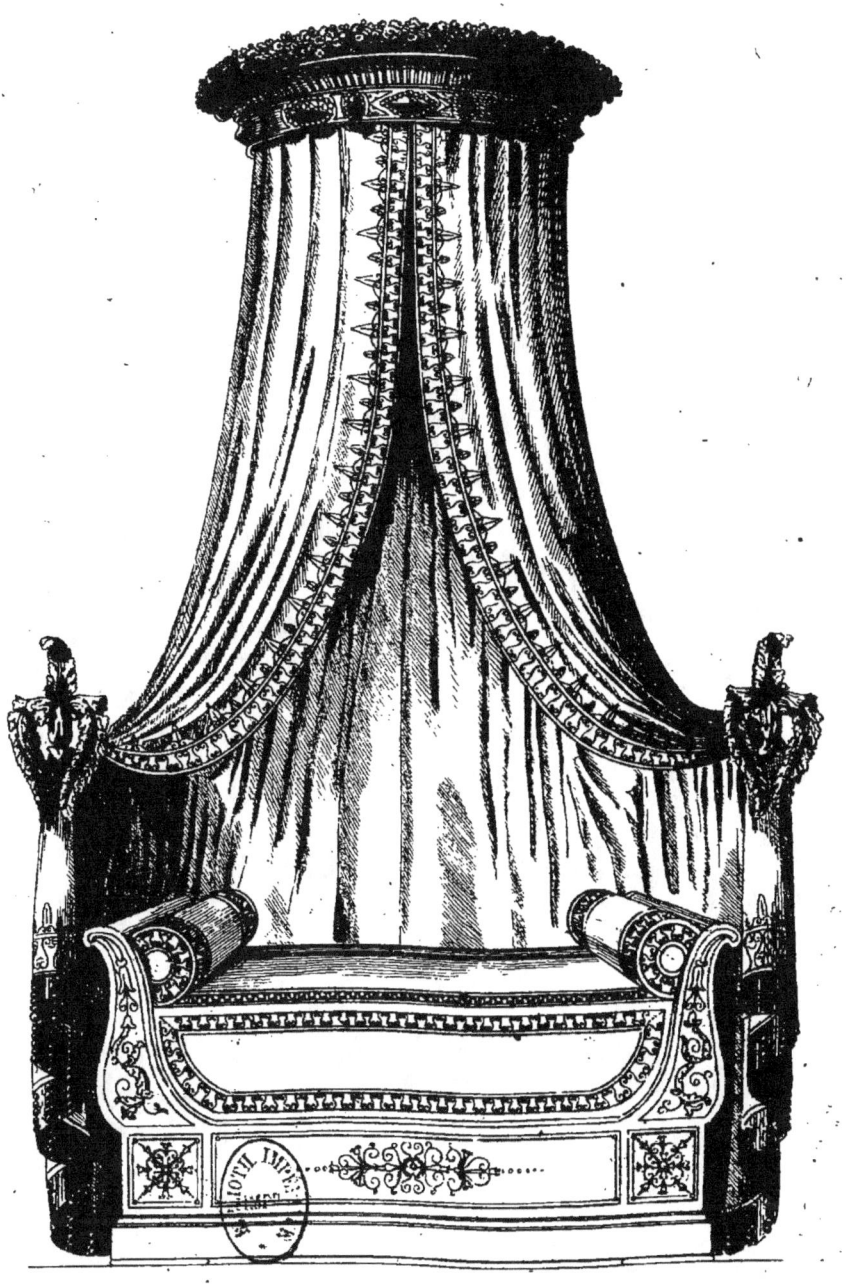

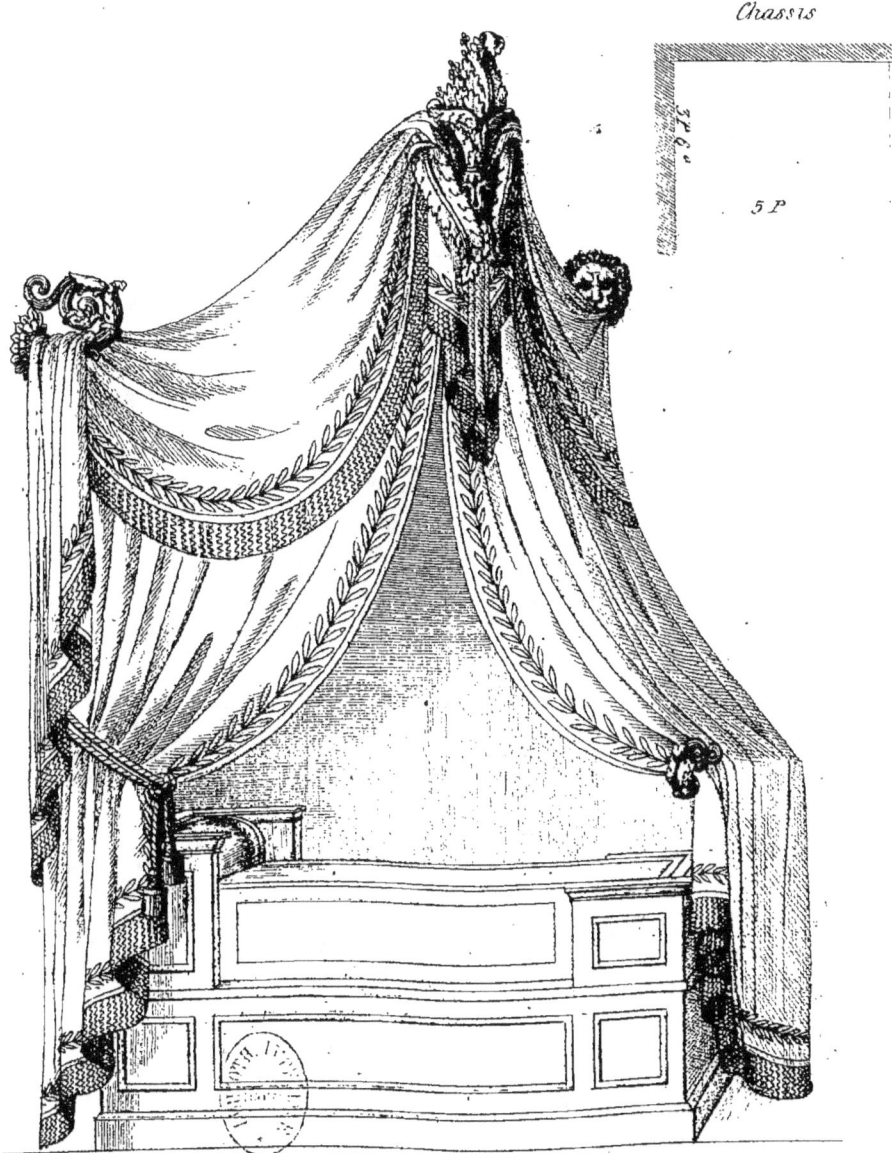

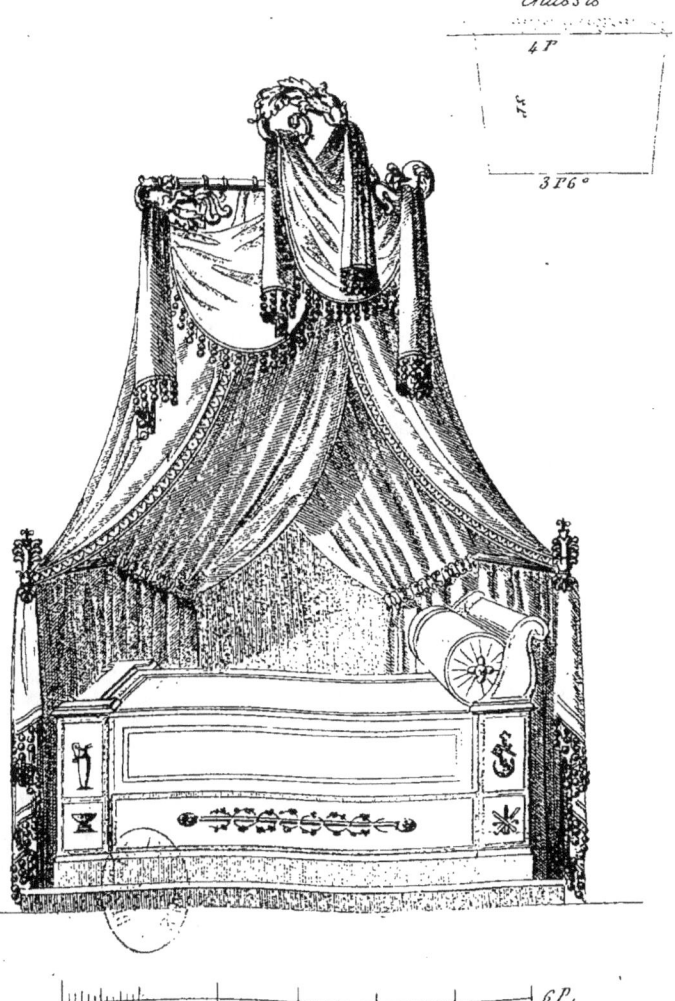

Alcove

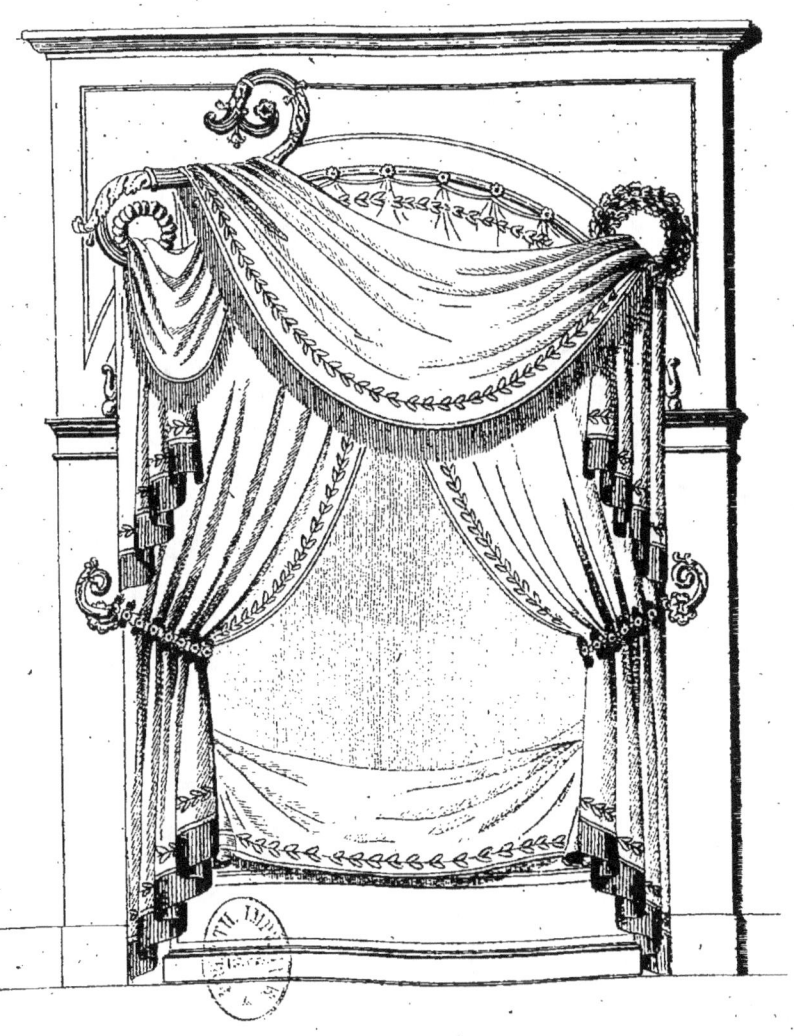

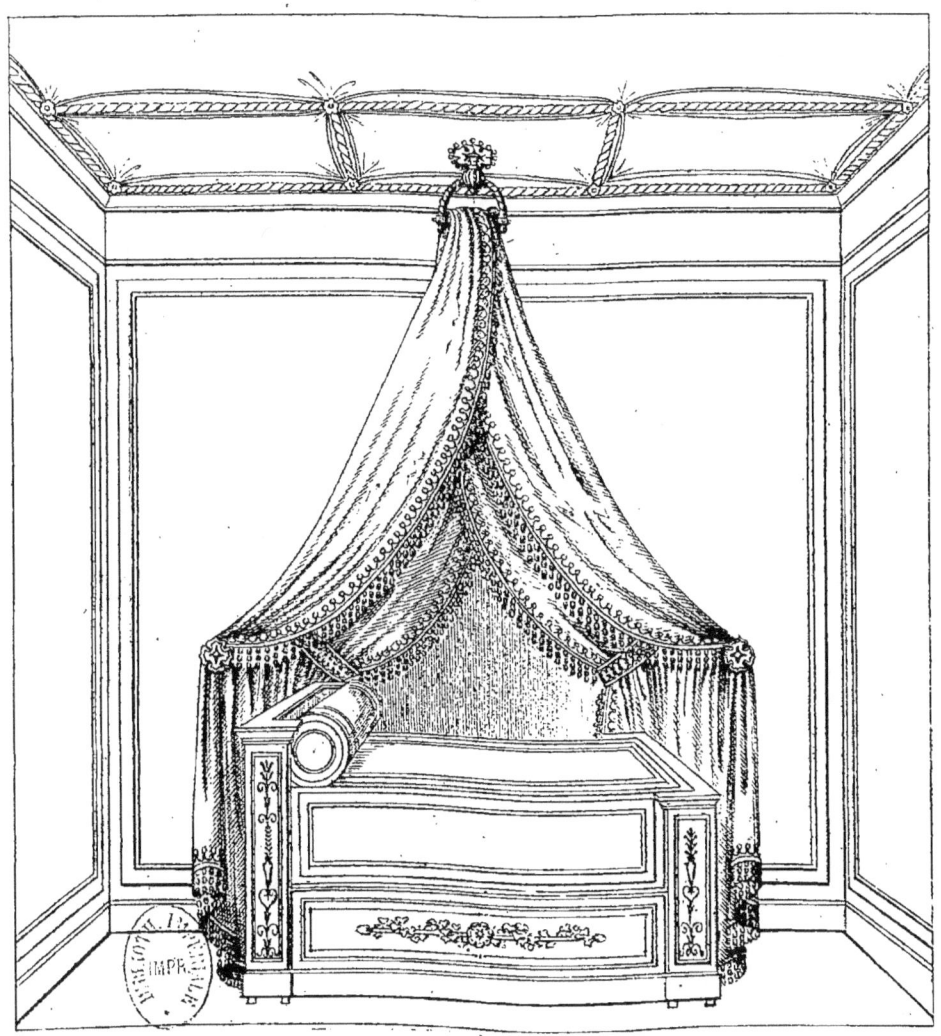

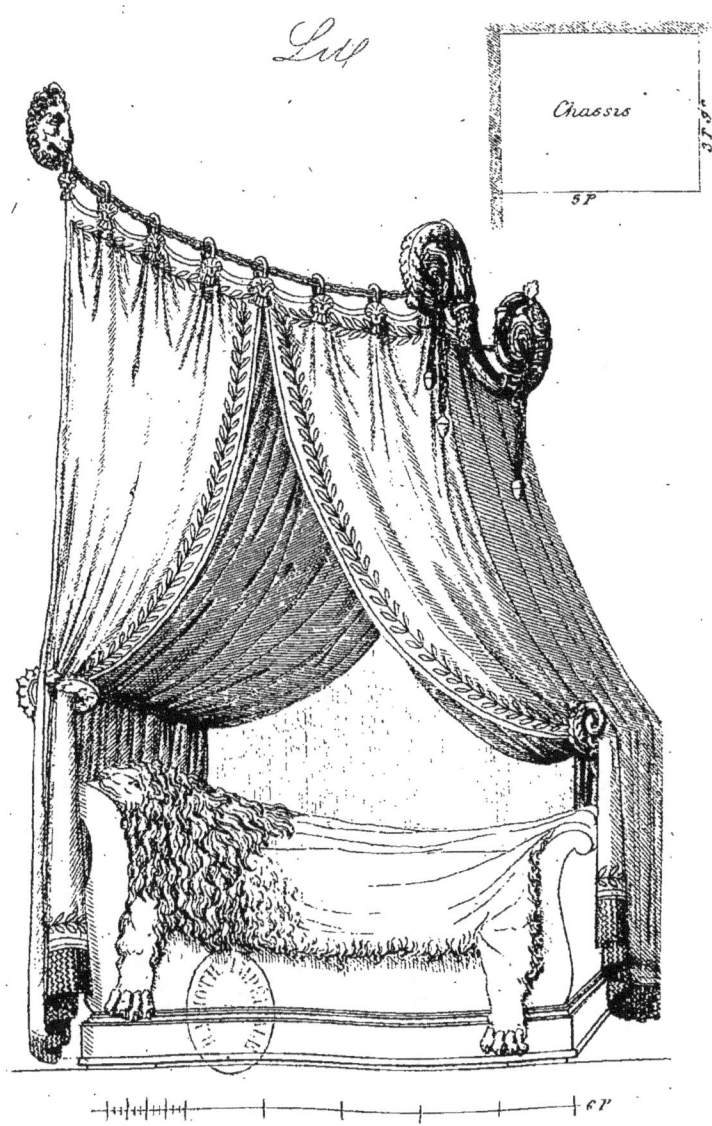

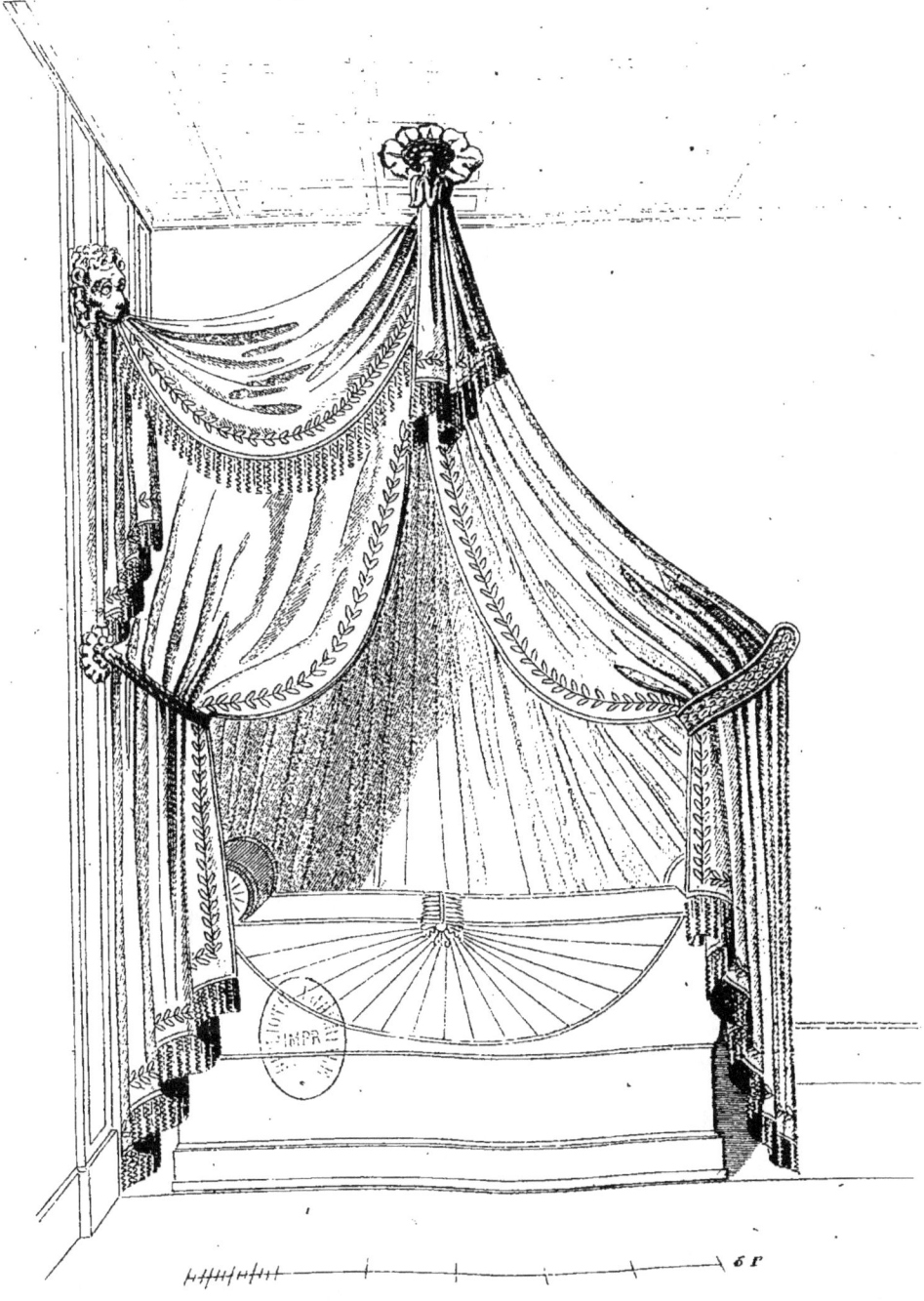

Lit à tulipe avec draperie.

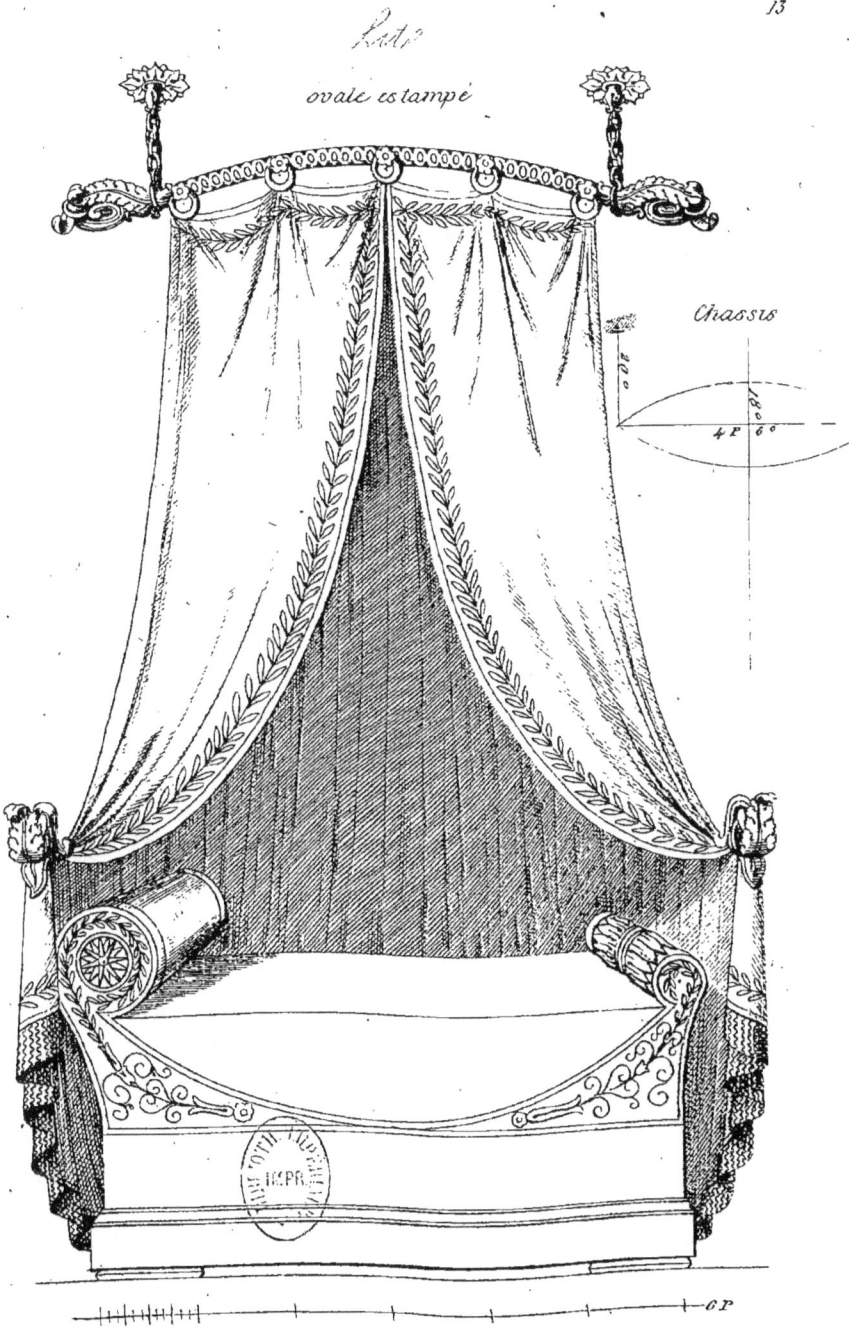

Lit à tulipe

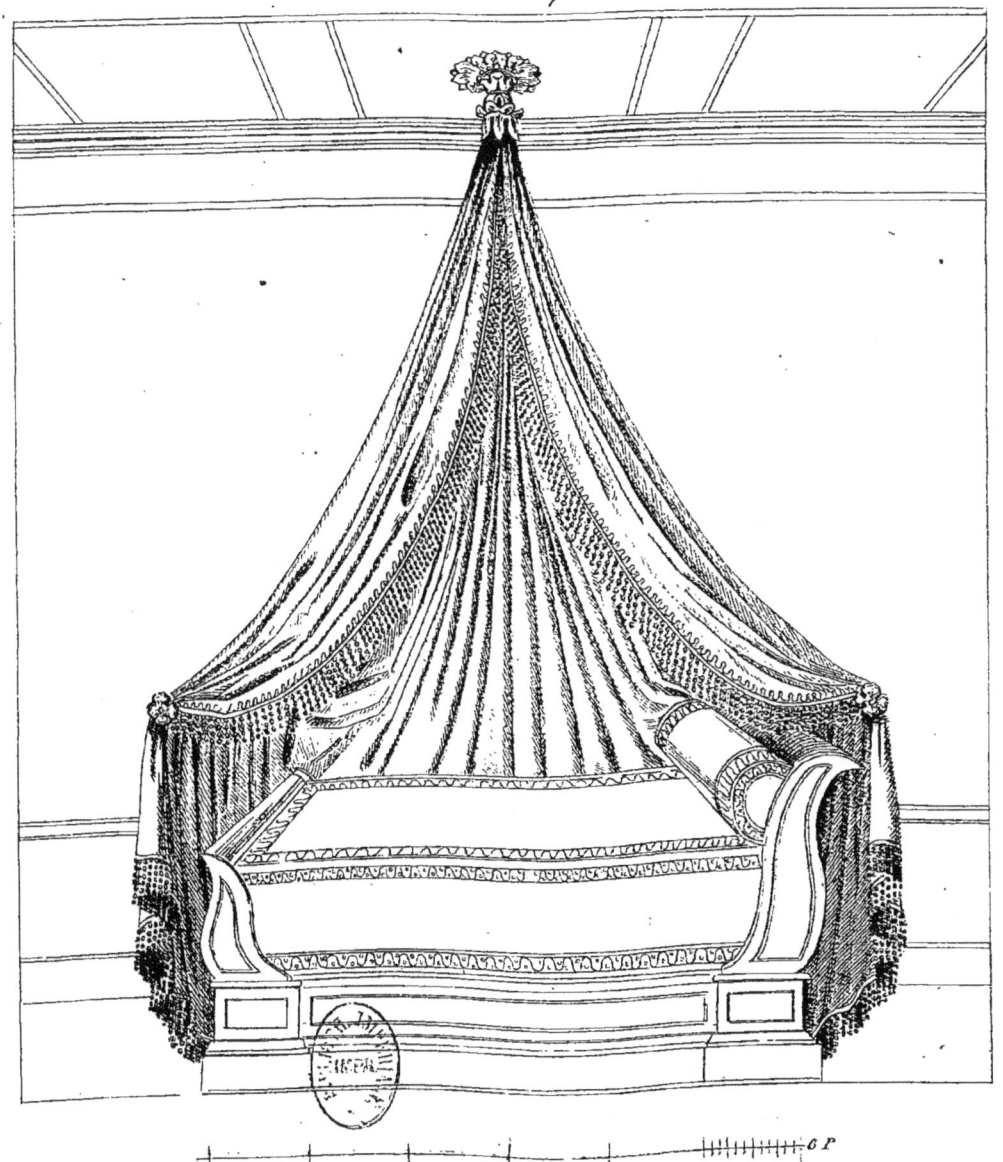

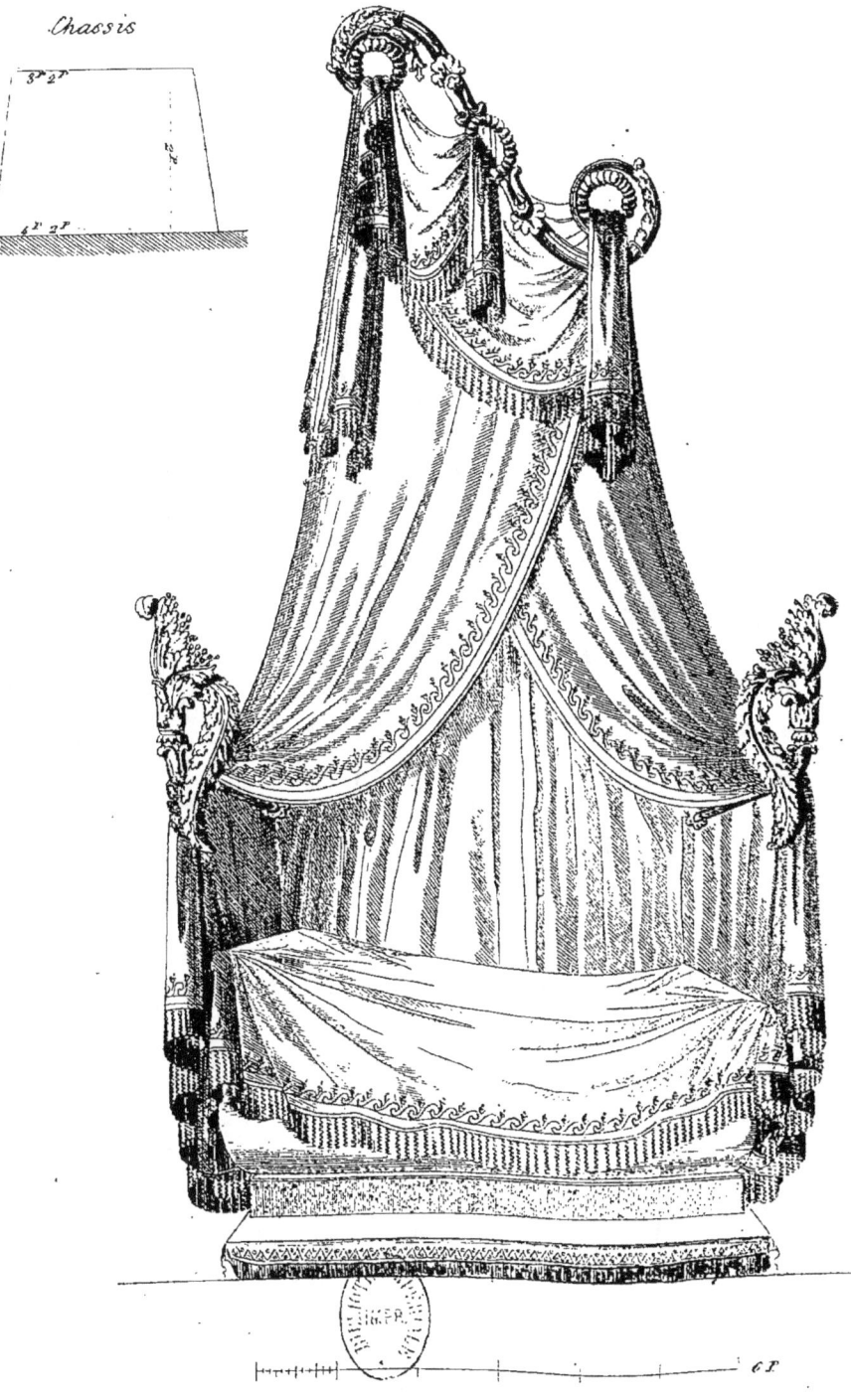

*Lit*

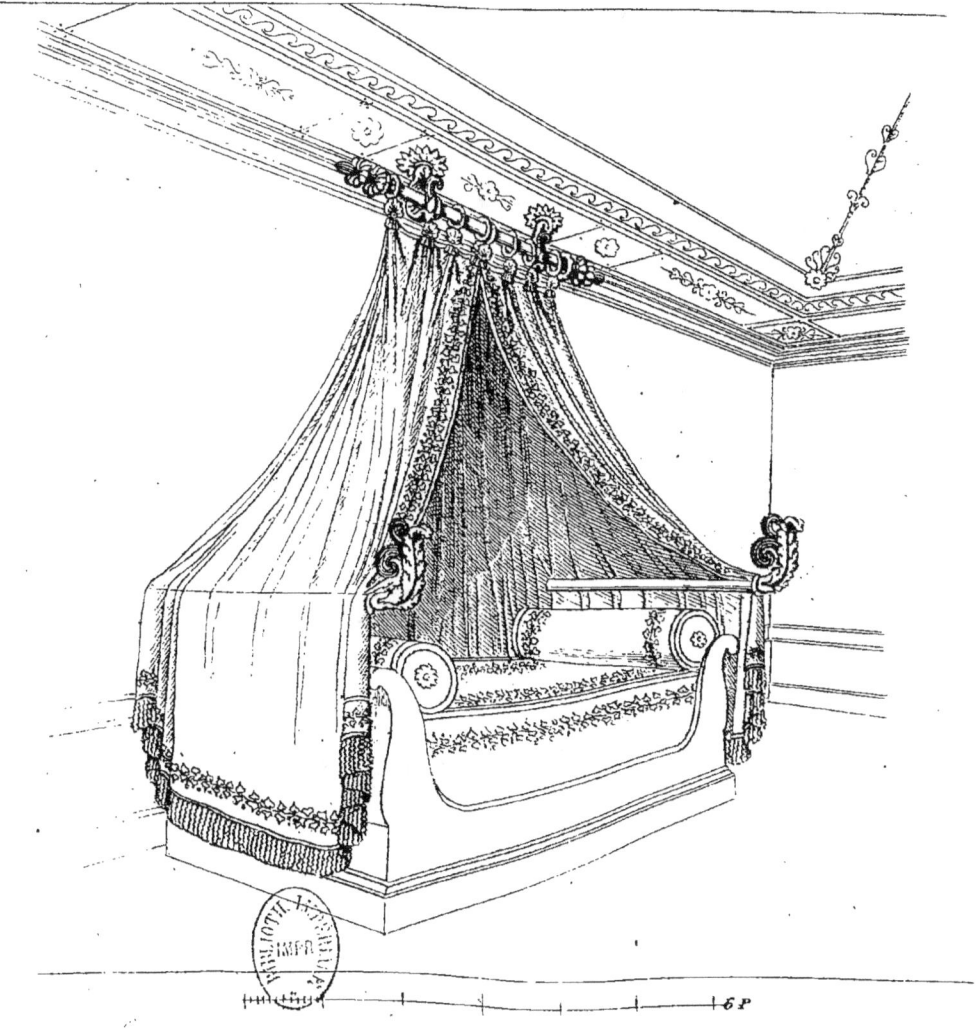

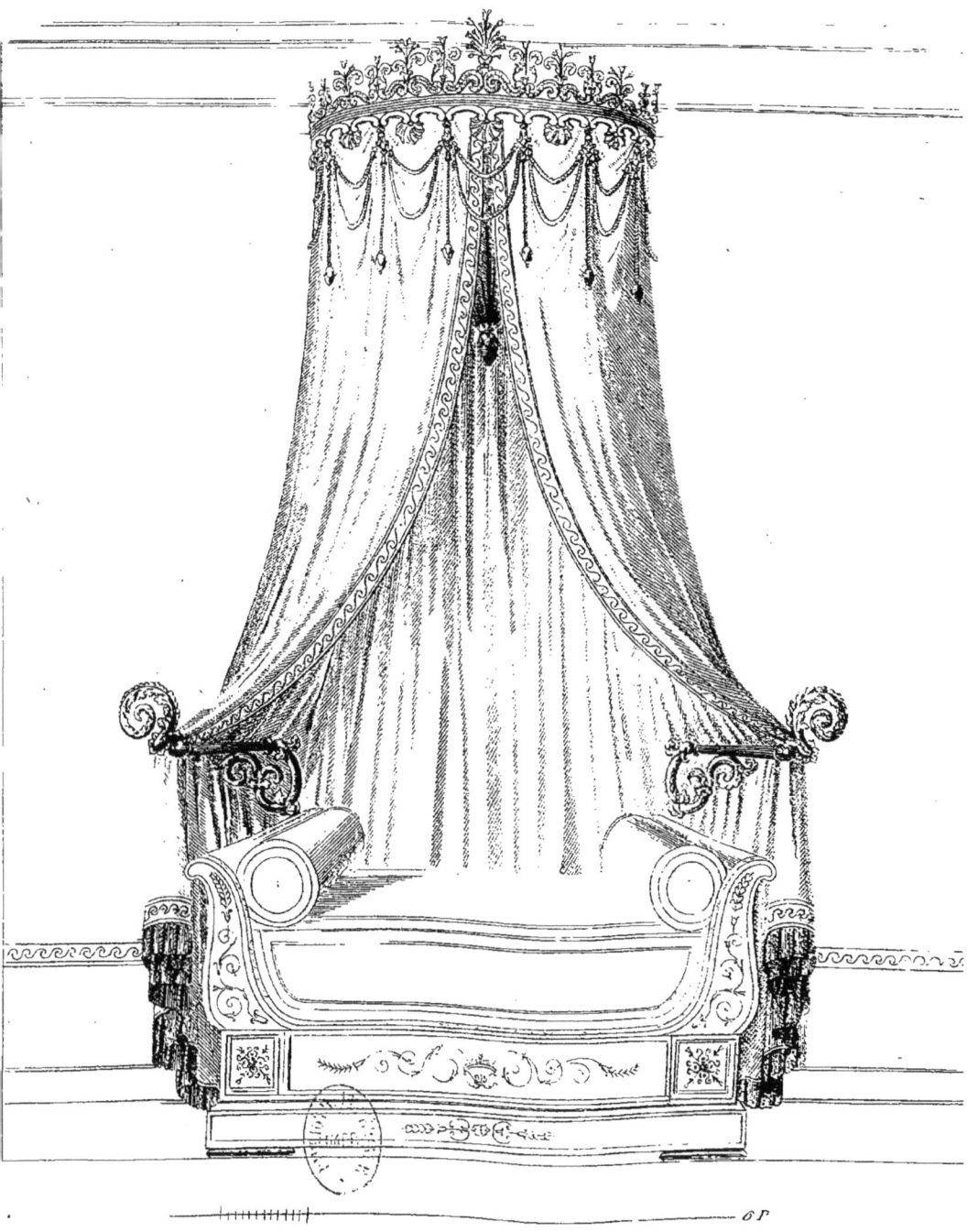

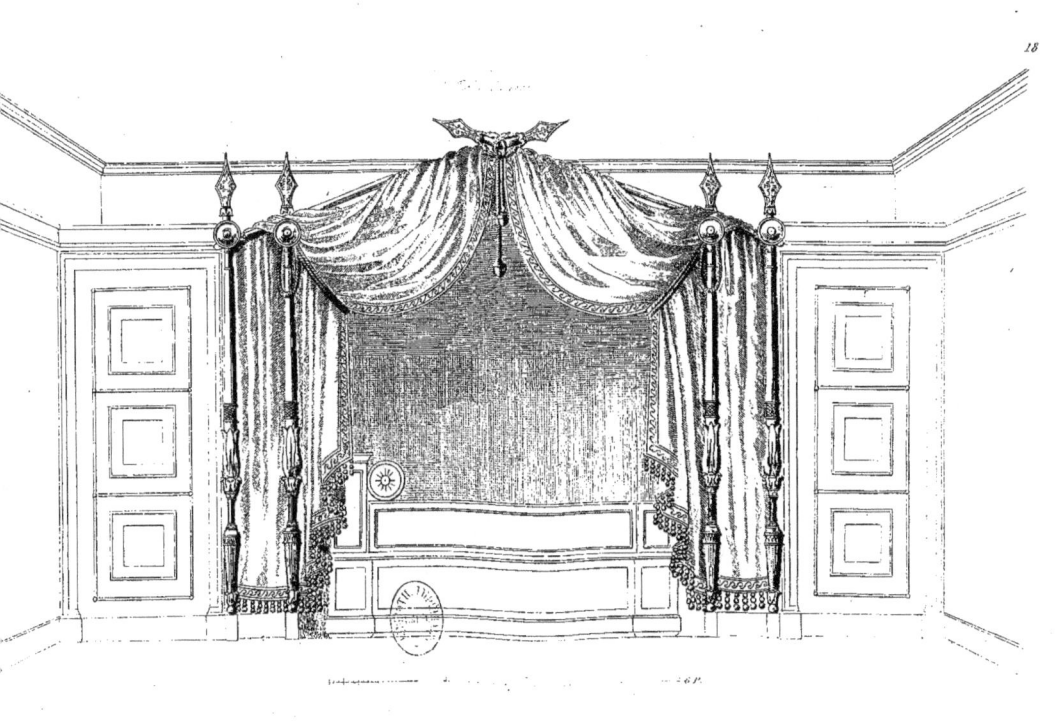

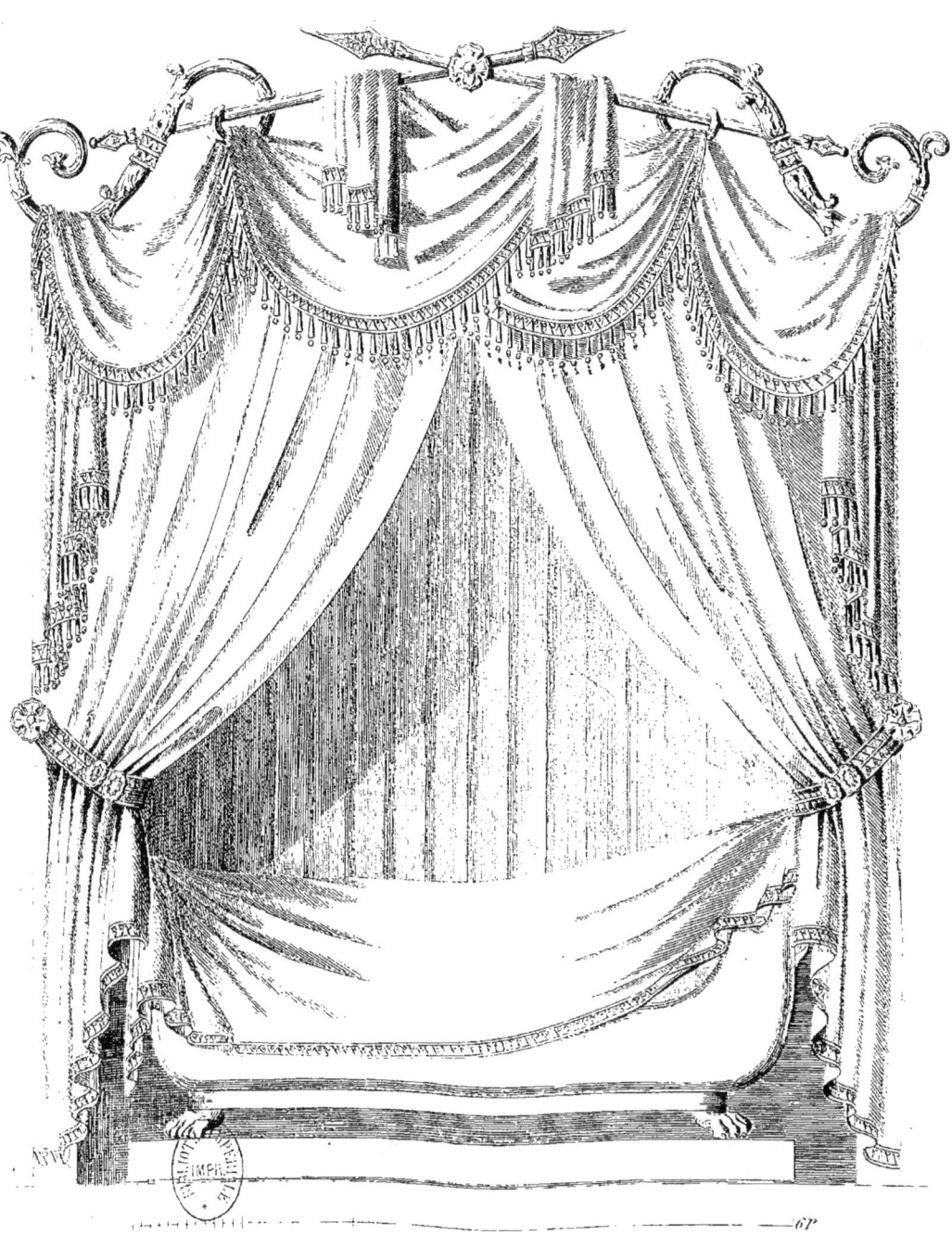

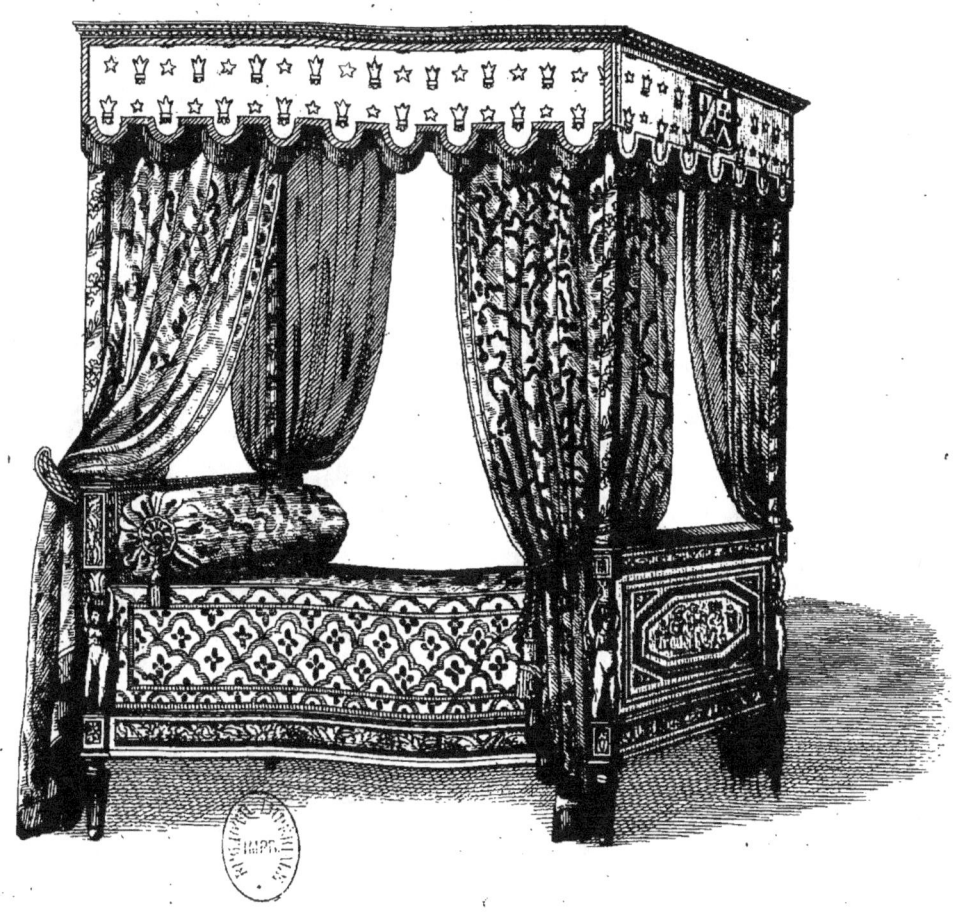

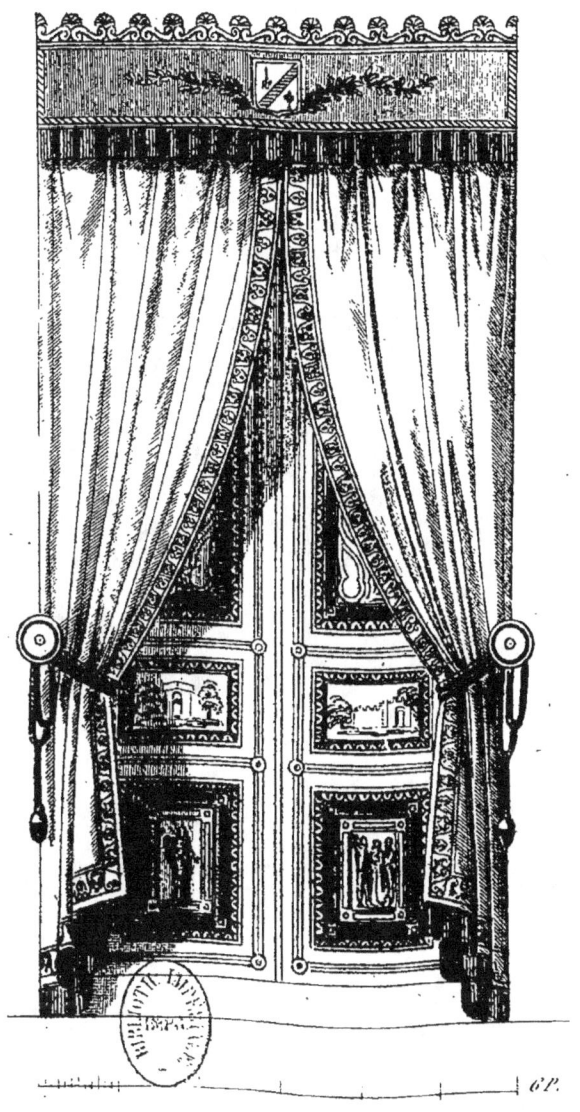

*Portière*

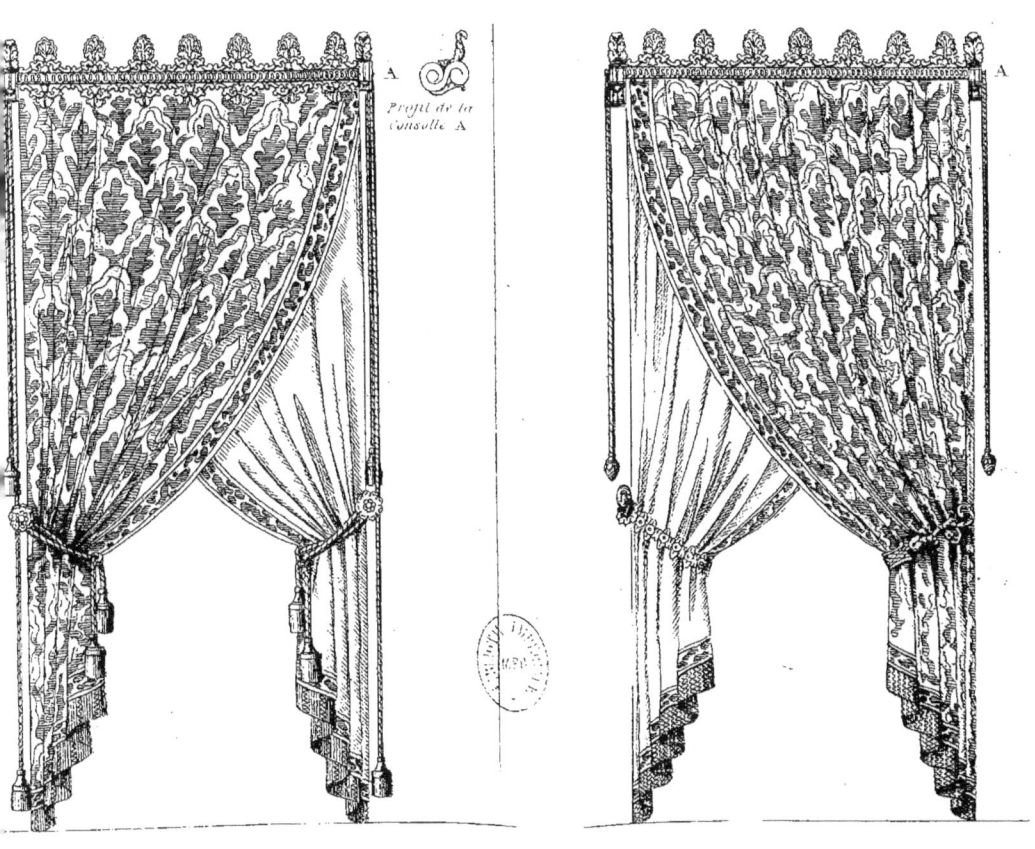

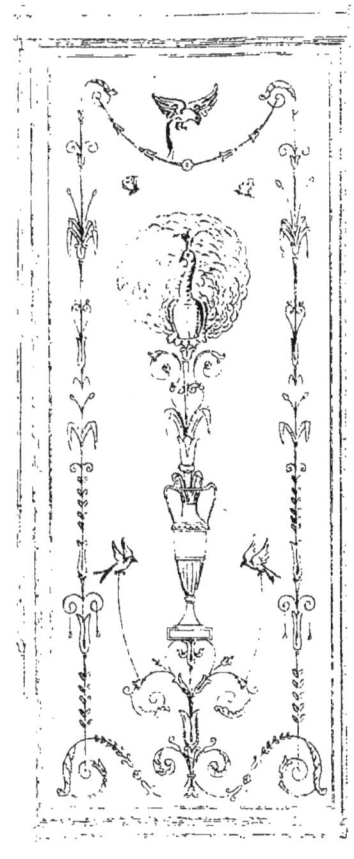
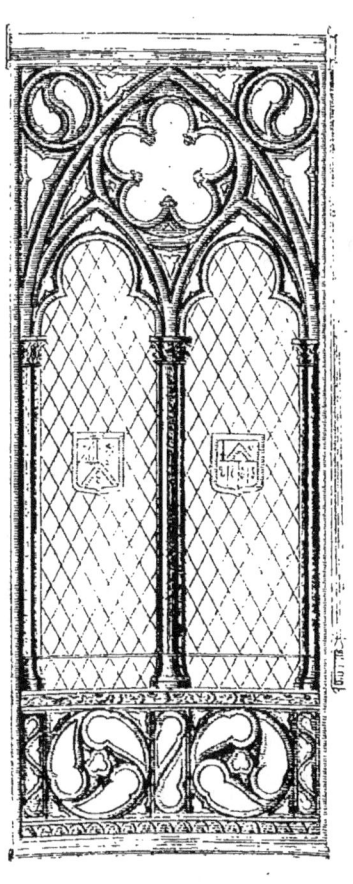

6 P

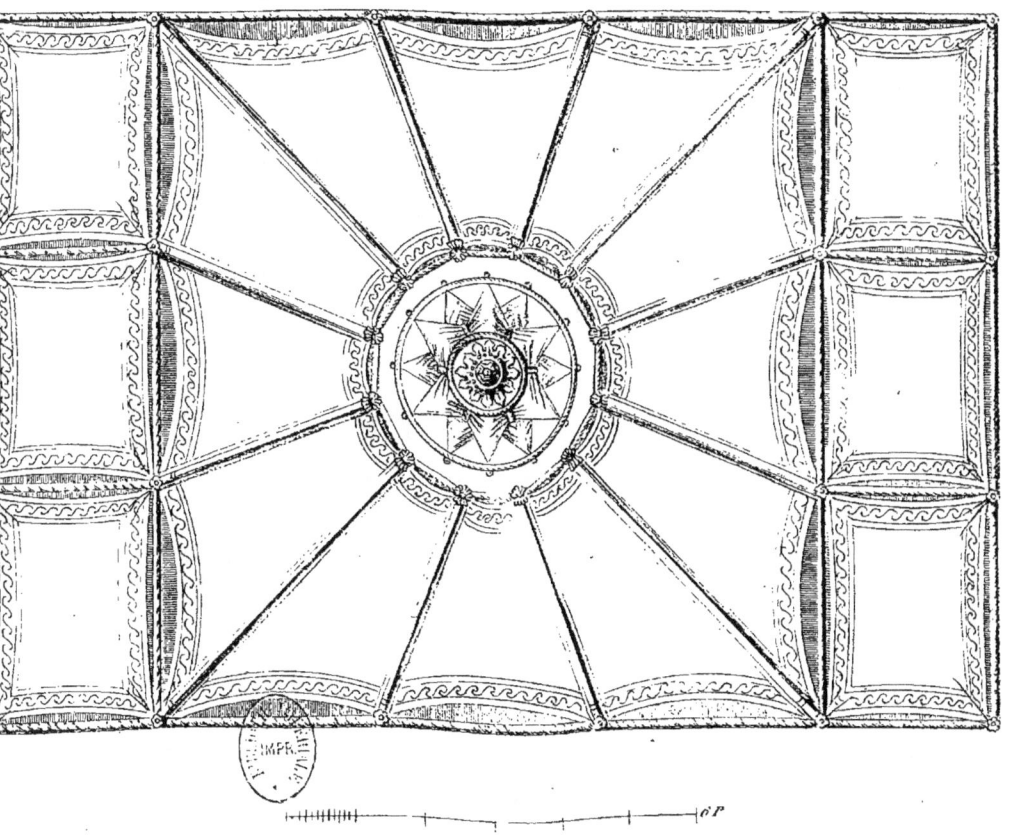

Plafond de Chambre à Coucher

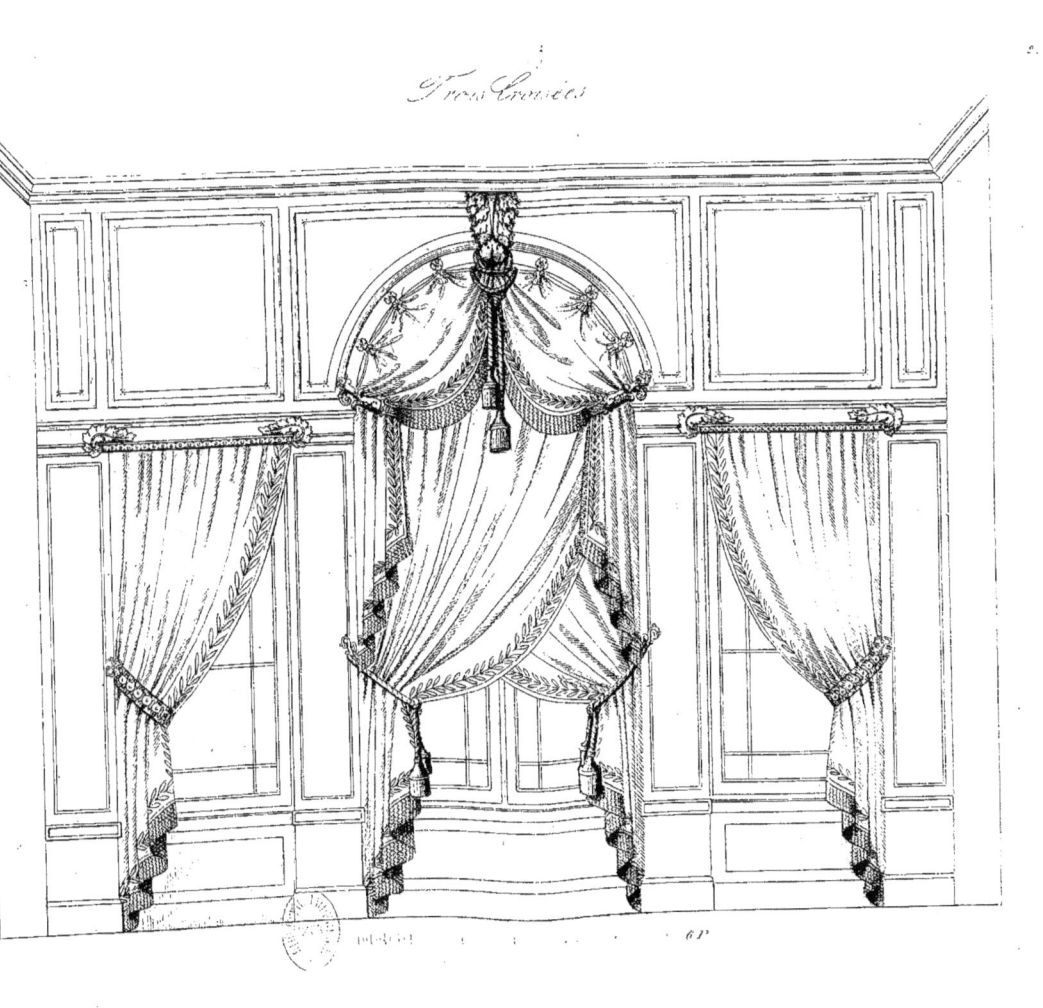
Trois Croisées

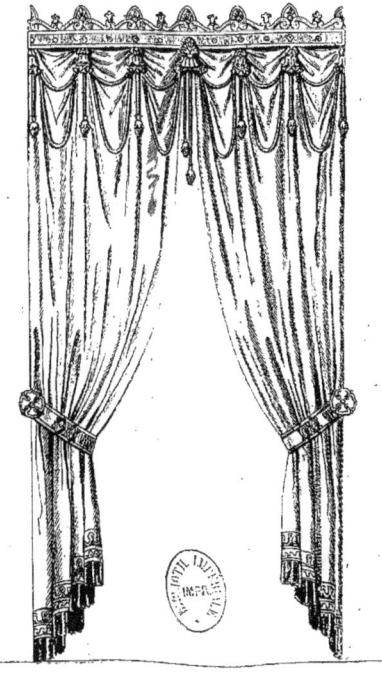

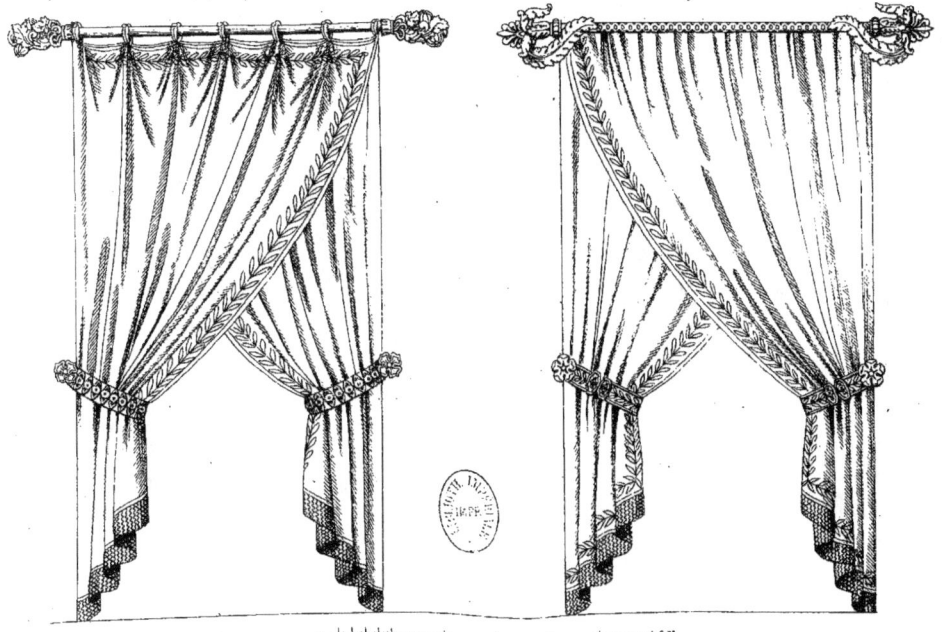

28

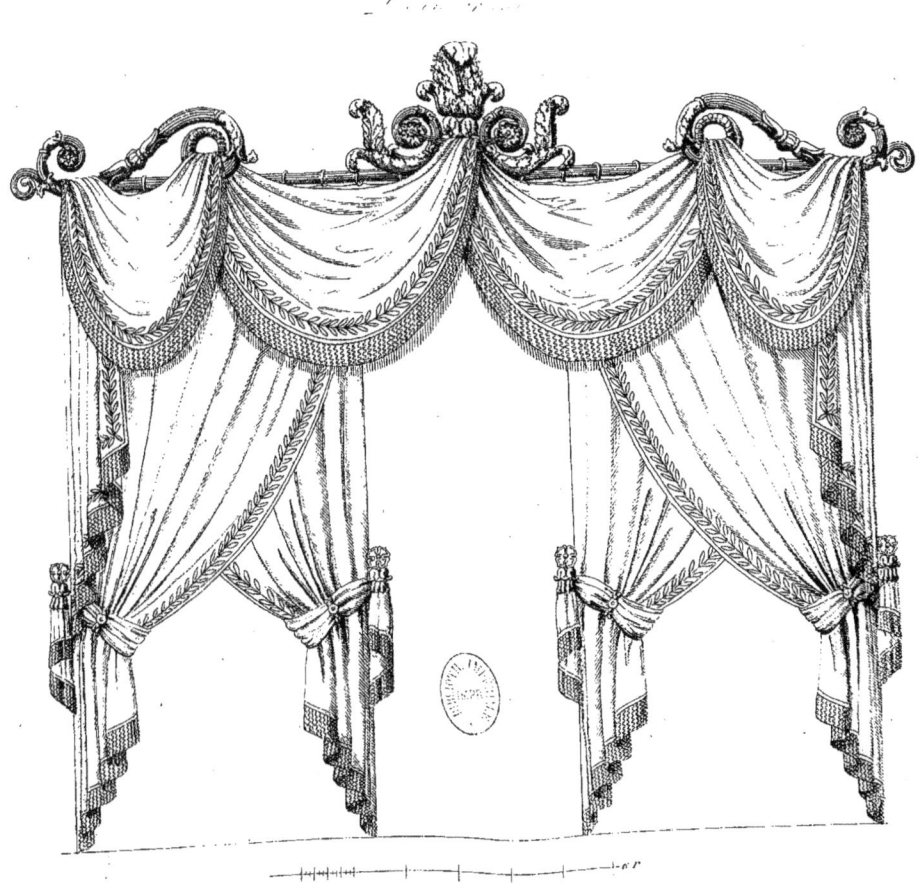

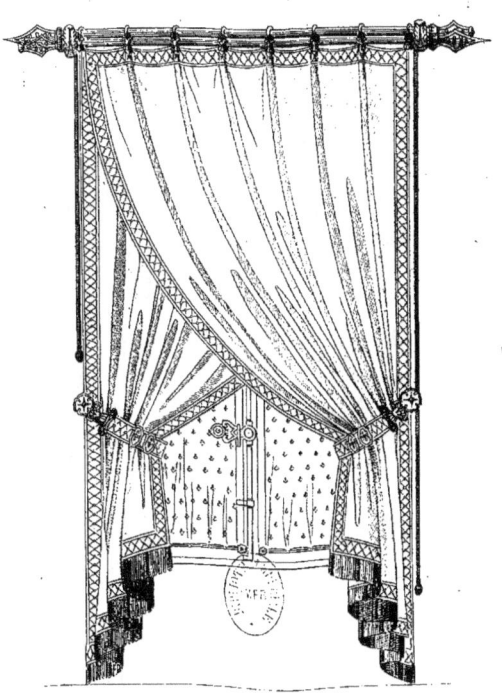

Croisée

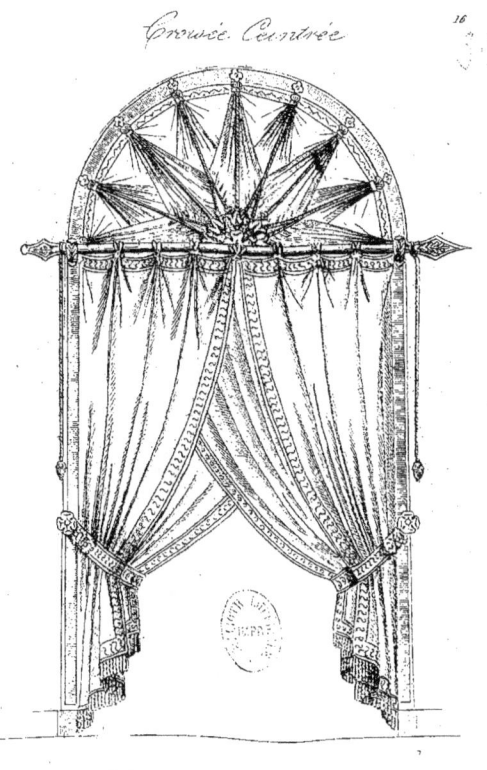

Deux Croisées

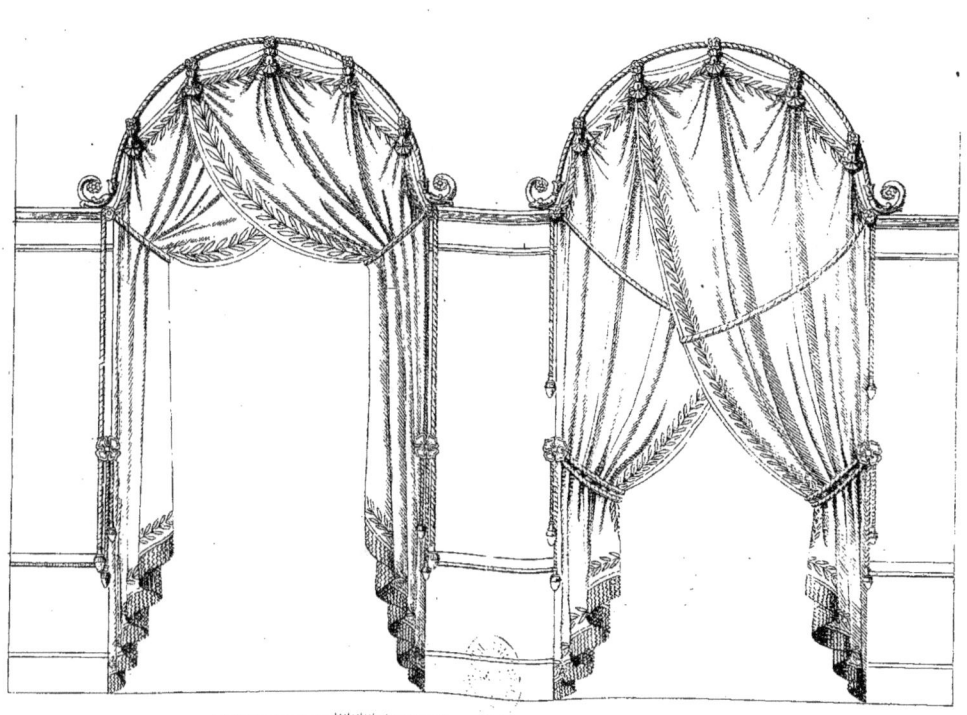

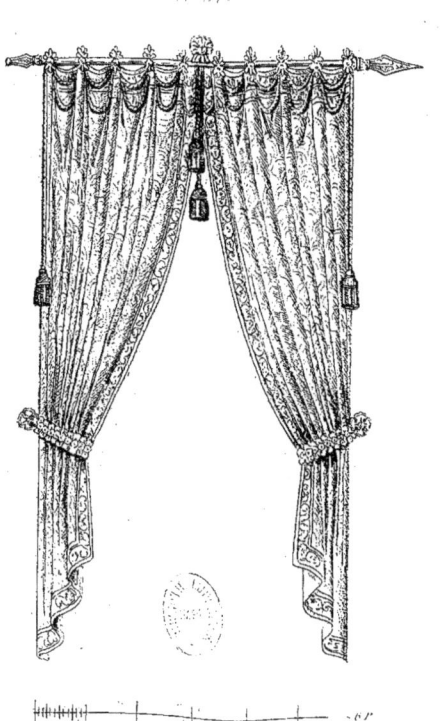

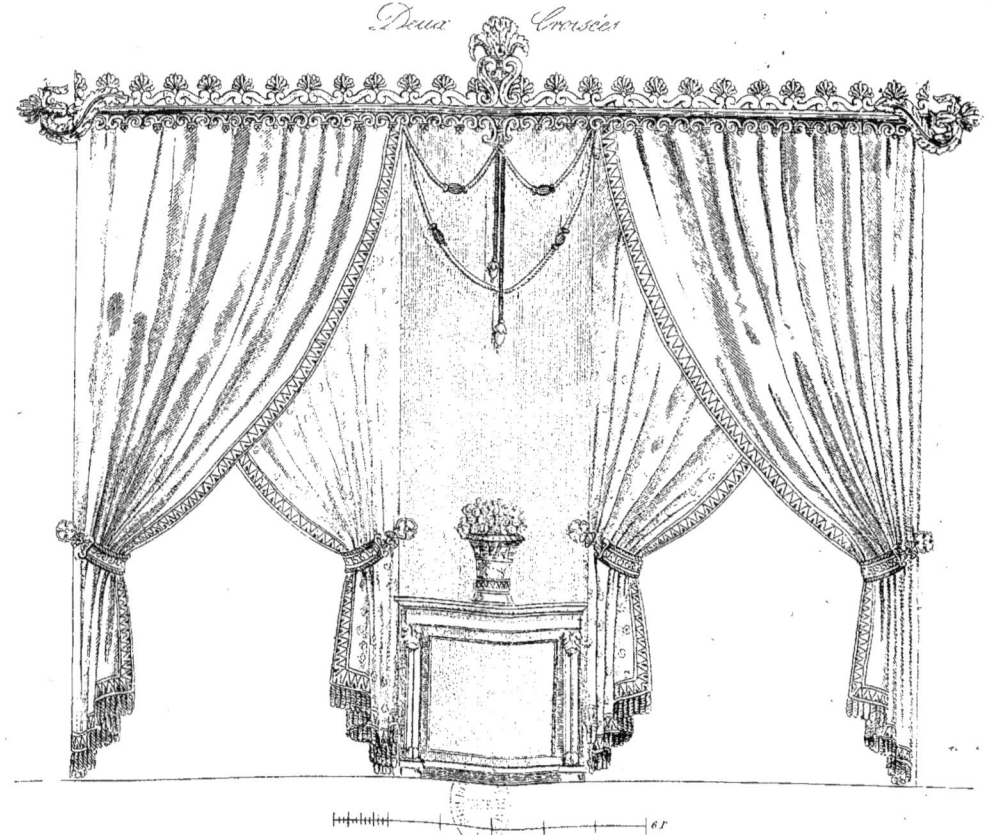

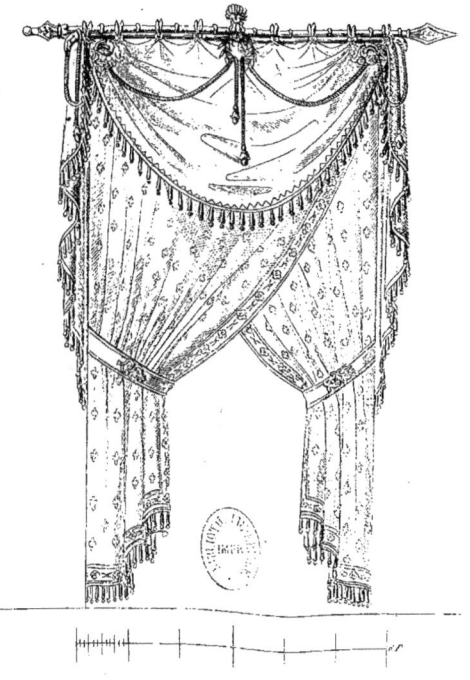

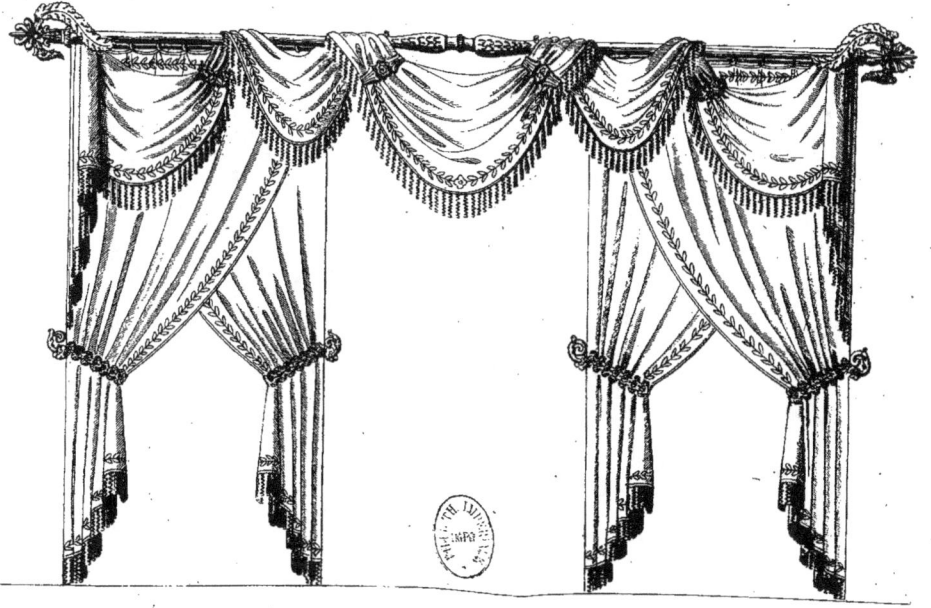

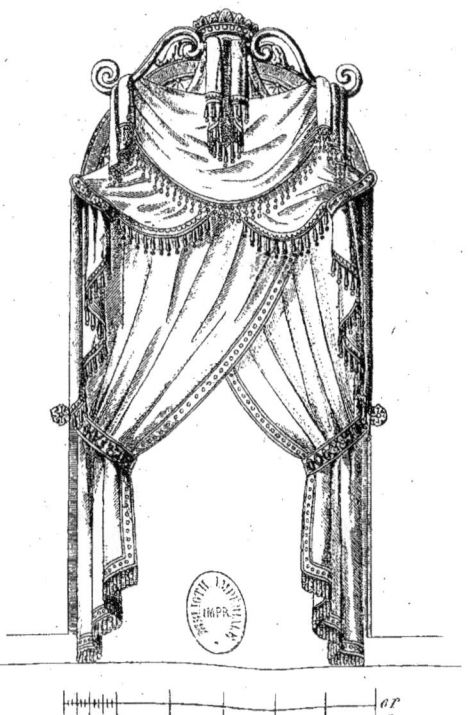
Croisée Ceintrée

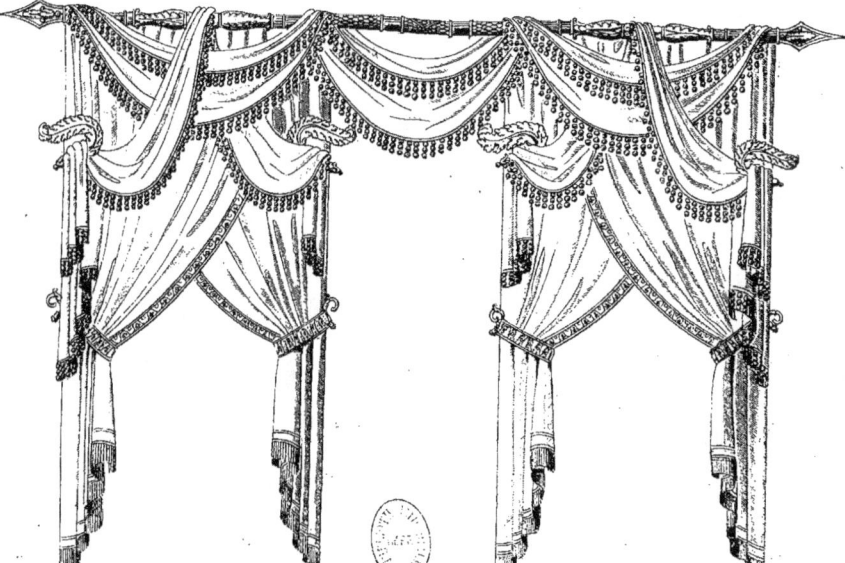

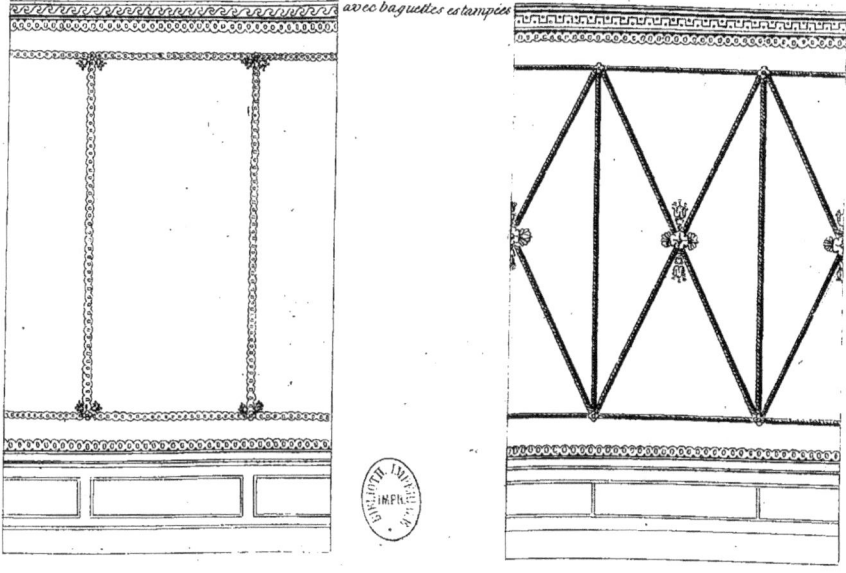

Tentures avec baguettes estampées

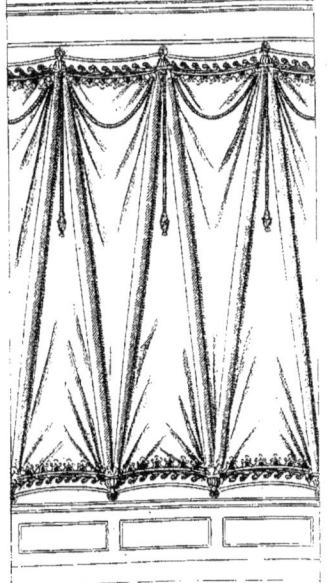

*Tenture*

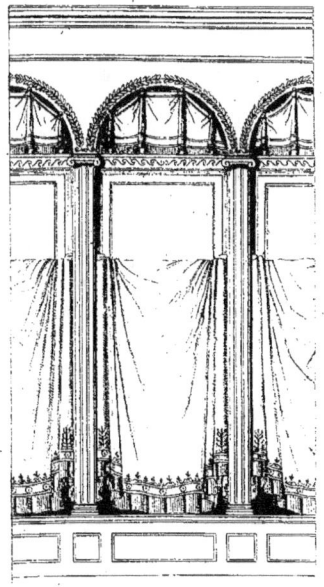

*Tenture avec pilastres*

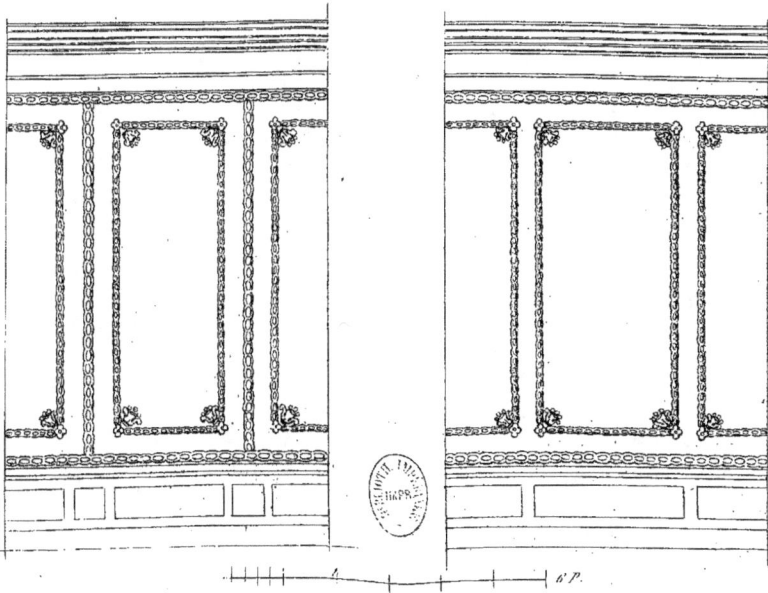

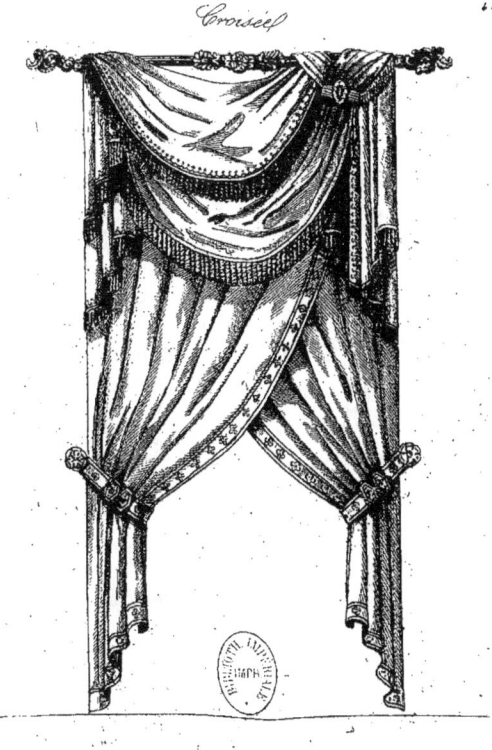

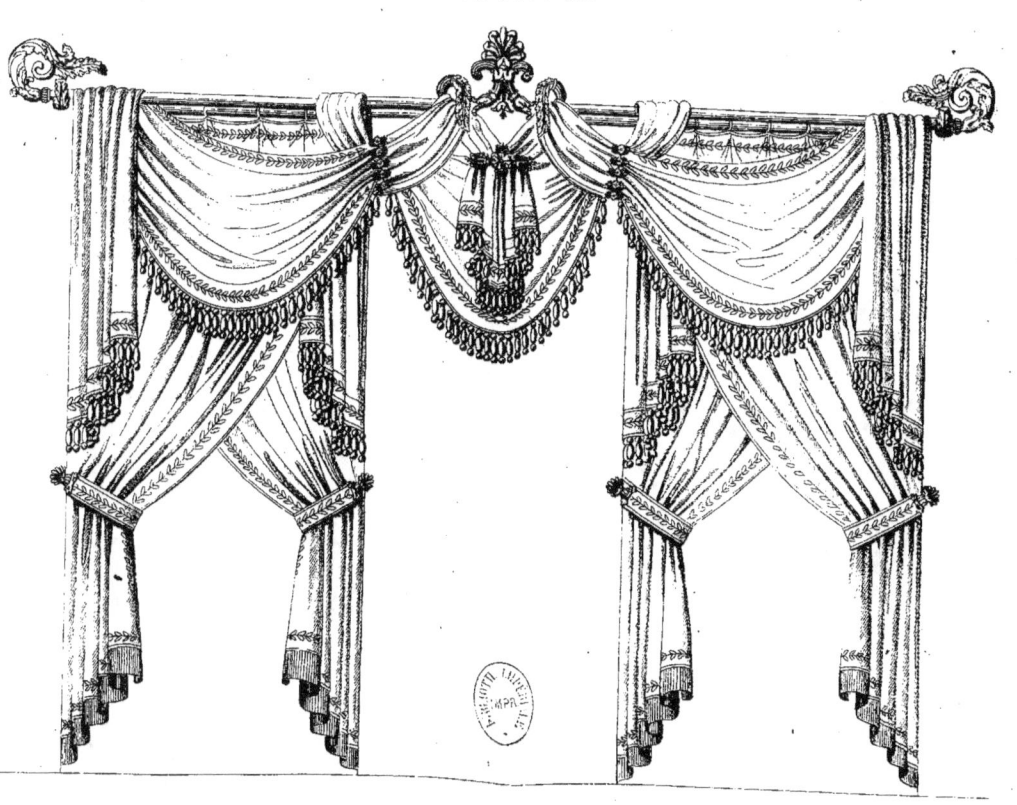

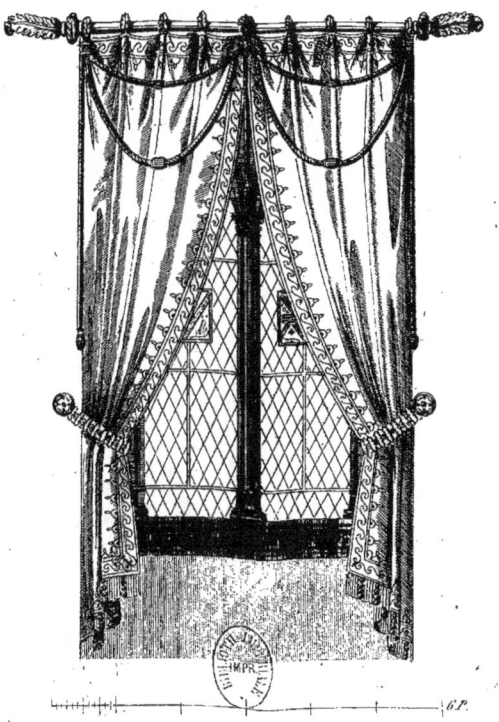

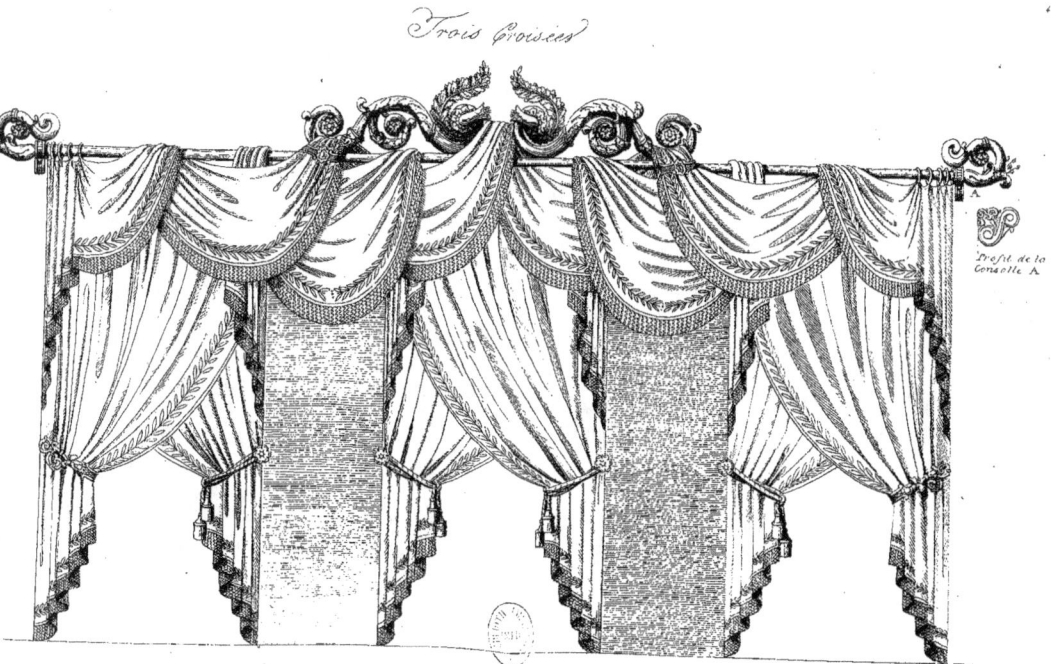

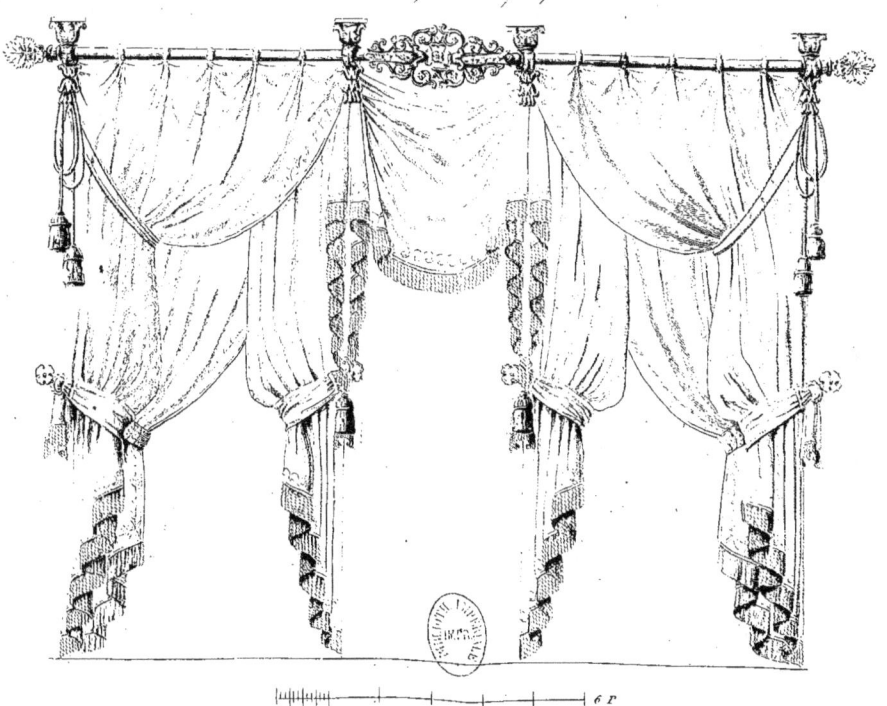

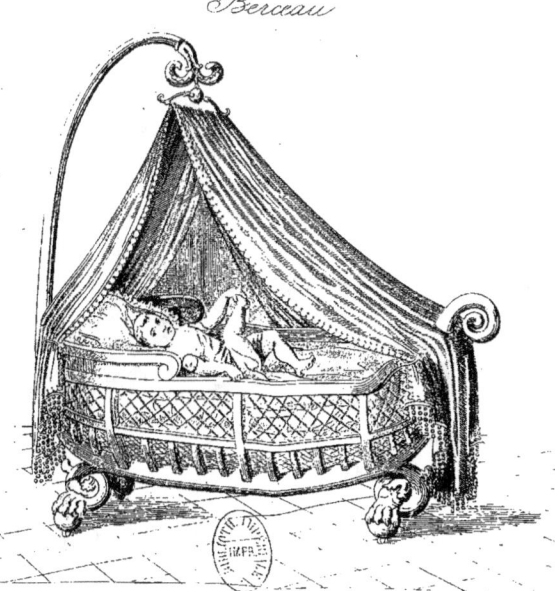

Berceau

Intérieur d'un Boudoir

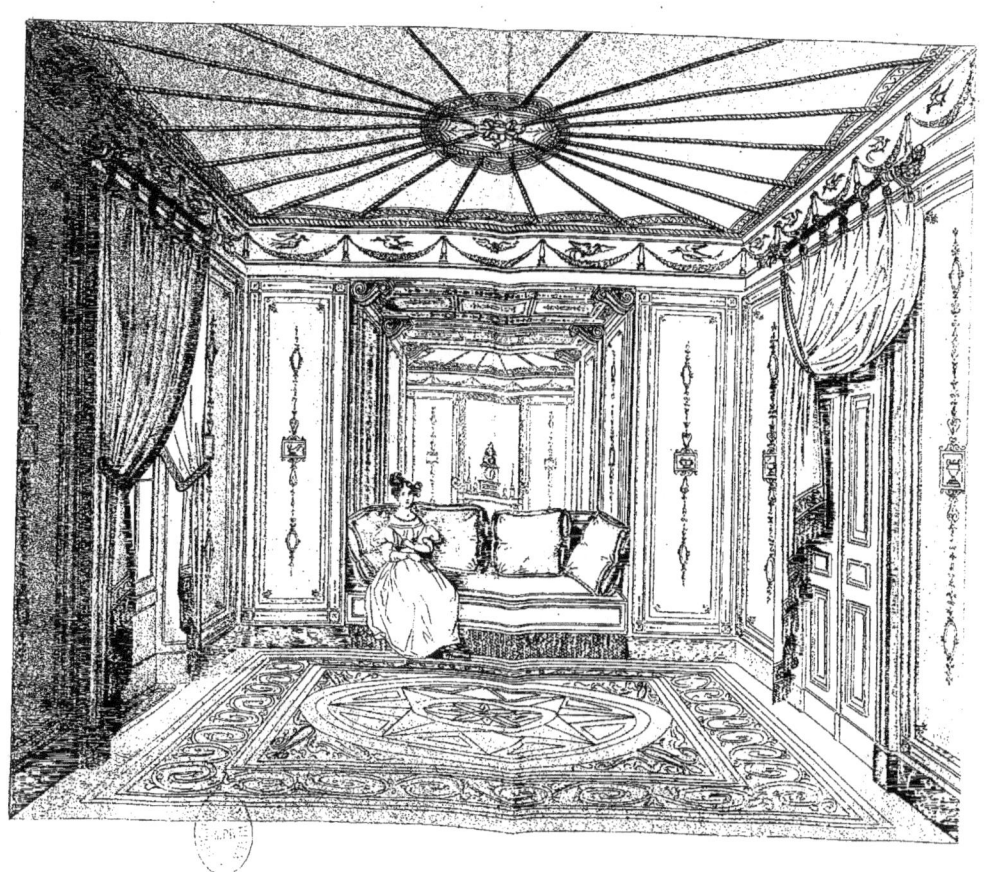

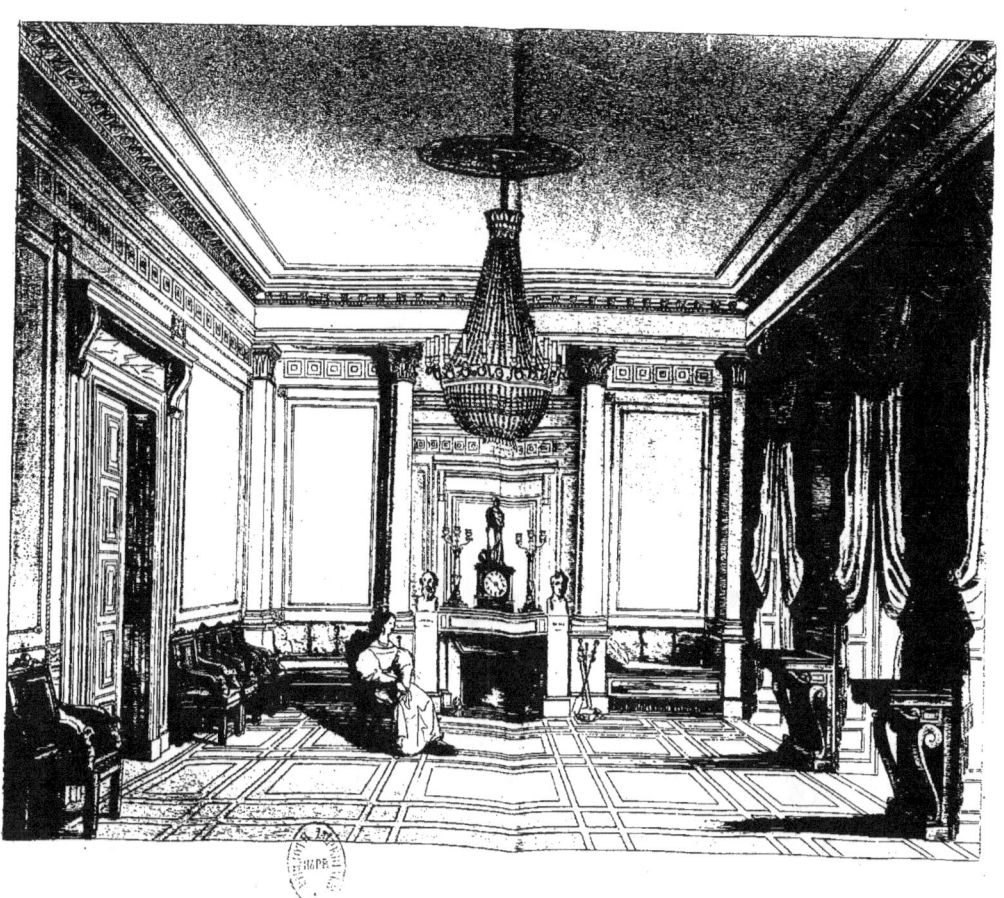

*Intérieur d'un Salon.*

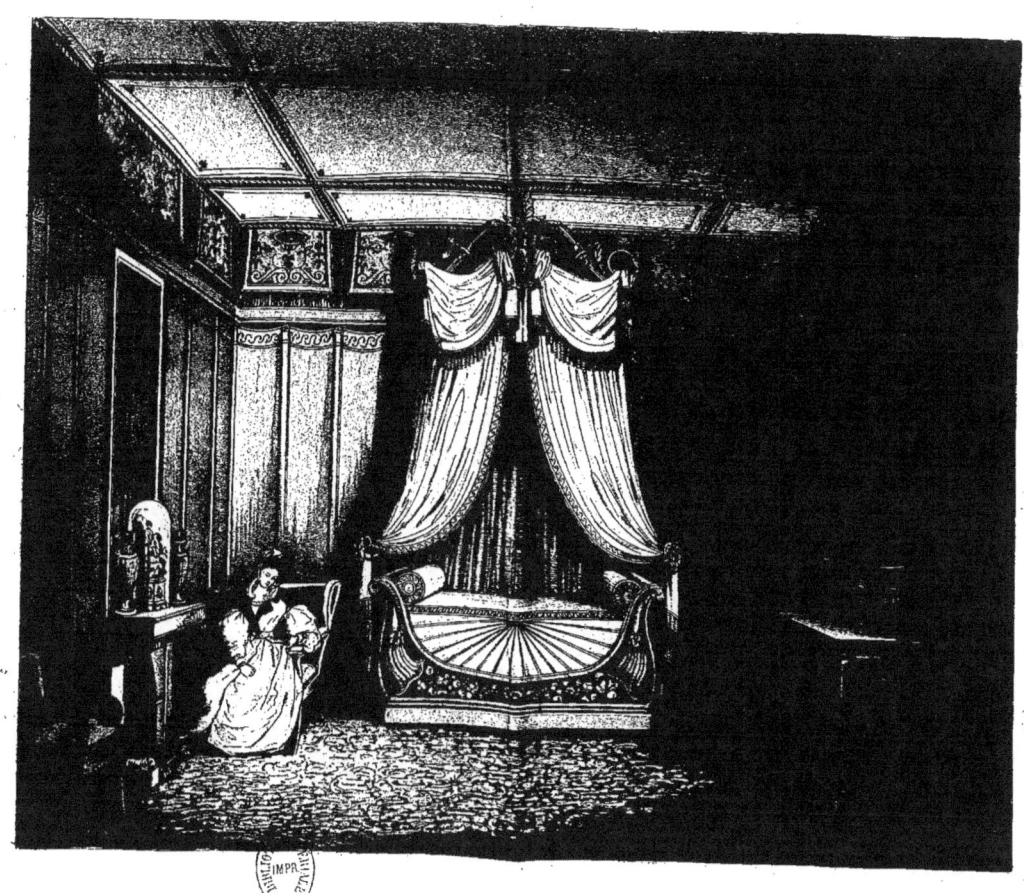
*Intérieur d'une Chambre à coucher.*

www.ingramcontent.com/pod-product-compliance
Lightning Source LLC
Chambersburg PA
CBHW071604220526
45469CB00003B/1111